中华传统
艺术文化书系

丛书主编◎倪建林

中国
印染织绣
艺术

ZHONGGUO
YINRAN ZHIXIU
YISHU

张 抒◎编著

西南大学出版社
国家一级出版社 全国百佳图书出版单位

图书在版编目（CIP）数据

中国印染织绣艺术 / 张抒编著 . — 重庆：西南大学出版社，2024.1
（中华传统艺术文化书系）
ISBN 978–7–5621–9466–8

Ⅰ . ①中… Ⅱ . ①张… Ⅲ . ①染织－工艺美术－中国
Ⅳ . ① J523

中国国家版本馆 CIP 数据核字（2023）第 130166 号

中国印染织绣艺术

张抒　编著

选题策划 丨 徐庆兰　戴永曦
责任编辑 丨 邓　慧
责任校对 丨 徐庆兰
装帧设计 丨 闽江文化
排　　版 丨 黄金红
出版发行 丨 西南大学出版社（原西南师范大学出版社）
本社网址 丨 www.xdcbs.com
地　　址 丨 重庆市北碚区天生路2号
邮　　编 丨 400715
电　　话 丨 023–68860895
印　　刷 丨 重庆长虹印务有限公司
成品尺寸 丨 145 mm × 210 mm
印　　张 丨 6
字　　数 丨 191千字
版　　次 丨 2024年1月 第1版
印　　次 丨 2024年1月 第1次印刷
书　　号 丨 ISBN 978–7–5621–9466–8
定　　价 丨 42.00元

总序

　　在文化多元化的当今时代,人们对艺术的热情也几乎达到了历史的顶峰。每年数十万的艺术类高考大军浩浩荡荡,不要说在中国历史上没有过,即使是在人类历史上恐怕也是少有的奇观。当然这只是一个方面,而且其中还有泡沫。另一个方面是艺术成了踏进大学的一扇大门。我们再看各种热火朝天的艺术品拍卖,一个个天文数字不知触动了多少"热爱"艺术的人的心。在一些"精明"的、具有"商业"头脑的人的心目中,艺术品成了只升不贬的"股票"——尽管其中充斥着大量毫无艺术价值可言的"废纸"。而使其快速升值的最佳方法就是炒作,这倒是也让全社会的人都开始关注艺术了,但这究竟是对艺术的崇敬还是对艺术的亵渎? 抑或与艺术本身并没有什么关系? 真正的艺术家只顾埋头在自己的艺术世界之中耕耘,并不会太在意那些泡沫和"股票"。执着是艺术家的基本素质,尽管执着的人未必都能成为大师,但大师却一定是执着的,这一点早已被艺术史所证实。因此我们也同样能够看到那些真正热爱艺术的艺术家们在满足着自己创造欲的同时,也在为人类创造着精神财富。众多暂时抛却功利的人们真正从艺术中获得精神享受的同时,也使自己的人格获得了提升,艺术的真谛其实也已经蕴含其间了。对艺术而言,再也没有什么比美更重要、更本质的了,美只有用心灵才能创造出来,同样也只有用心灵才能与之沟通。美的价值几何,得问心灵的价值几何,回答只能是:无可估量。

　　艺术的价值是无可估量的,其原因之一是它能在人间闪烁光辉成千上万年,或者说它是不朽的。数万年前的原始岩画不是至今依然散发着熠熠光彩

吗？原始的彩陶、夏商周三代的青铜器、秦汉的漆器和画像石、隋唐的壁画、宋代的绘画和瓷器……作为物质形态的艺术品，或许我们可以随行就市地给出一个货币的价格，但价格绝不等同于艺术的价值，这一点是毫无争议的。这种具有永恒意义的价值，在很大程度上与创造者的观念、智慧和技能相联系，并将三者凝聚为抽象的精神意义上的"美"。这种"美"所施于人的是一种精神上的感受。审美是人区别于其他动物的特征之一，因此它既是人所独有也是人之必需。艺术之于人犹如饮食之于动物。丰子恺曾将艺术比作"精神的粮食"，既然是粮食就是生存之必需，没有了物质的粮食，人类就会因饥饿而亡；没有了精神的粮食，人类将与其他动物无异，也就丧失了人之本质了。由此可见艺术之于人的重要价值。

当然，艺术绝不仅仅是少数几个艺术家画几张画或者唱两首歌那么简单，更不是与大多数人无关的貌似神圣的东西那么高高在上，而是渗透在我们日常生活的方方面面，渗透在我们忙碌的工作或悠闲的业余生活之中。在古代社会，上至帝王将相，下至庶民百姓，艺术的形式虽有不同，但享受艺术的欲望却是相同的。在当今社会，人们更是平等享有享受艺术的权利。同时，所有古代的艺术品（无论当时有着怎样的等级限制）都已成为全社会的财富，人人都可以从中获得艺术的享受。那些面向全社会开放的各种博物馆、美术馆等专门陈列和展示艺术品的场所便是享受艺术的集中地。

尽管人人都有享受艺术、欣赏艺术的欲望和权利，但并非人人都能读懂艺术，都能最大限度地感受艺术的魅力；或者当面对艺术品时，内心能够体验到美的撞击，却不知如何言说。当然，很多的人面对古代艺术品时因为其时间相隔久远而难以理解，这里就涉及对艺术、艺术品和时代背景等方面知识的了解和掌握程度了。最初的艺术是因人类本能的欲望而被创造出来的，一旦被创造出来便成了文明的一部分。在数千乃至上万年的发展中，人类的文明渐至灿烂辉煌，正如马克思在其《1844年经济学哲学手稿》中所言："如果你想得到艺术的享受，那你就必须是一个有艺术修养的人。"如果要听懂音乐，就要先具备"有音乐感的耳朵"；要想看懂美术作品，就要有"能感受形式美的眼睛"。这里强调的是两个内容：一是修养，二是感觉力。其实

这两者是相辅相成的两个方面，一内一外，一个偏理性，一个偏感性。举例说，我们面对一件彩陶作品时，知道这是先辈在极其简陋和艰难的条件下所创造出来的一件实用品，其造型有着非常实用的功能，其纹饰既显现了祖先的审美观念，也隐含着我们至今仍然难以破解的内涵和意义，更重要的是，其上的装饰奠定了未来数千年视觉艺术创造中所遵循的形式美的基础。有了这样的认识，再去观照一件貌似很平常的原始彩陶器皿的时候，我们自然就会抱着肃然起敬的心态去欣赏它了，眼前也不再只是一只破旧的陶罐而已了。欣赏古代的绘画作品也是同样的道理。这就是我们编写这套丛书的初衷所在。

艺术的形式与内容纷繁多样，并且还在衍生出更多新的形态。整个古代的艺术，我们可以将它分为三个基本层次来观察，即宫廷艺术、文人艺术和民间艺术。这三个艺术层次在创作目的、艺术风格和艺术内容方面存在着诸多的不同。简单地讲，宫廷贵族们追求华贵奢侈，显示权势与财富；文人们通过艺术抒发胸中之逸气，追求雅致和超然之气；民间百姓则通过艺术表达他们最为朴素和真挚的情感，美化生活。民间艺术虽是最基础的层次，却是孕育其他层次艺术的土壤，所以我们将其比作"一切艺术之母"。她就像一位慈祥的母亲，儿女们虽已长大自立门户，甚至考取了功名而变得声名显赫，但这位慈祥的老母亲仍然一如既往地耕耘在田间地头，无怨无悔，这是多么伟大的身影啊！可惜的是，却有升官发财后忘了娘的不孝子存在。不是吗？看不起民间艺术的"艺术家"恐怕并不少。追溯其原因，不懂得艺术诸层次之关系，不懂得艺术的本质究竟是什么，恐怕这才是最重要的两个方面。

从造型艺术发展演变的脉络来看，从人类原始时代起，在相当长的时间里其主要是以实用艺术的形态而存在的。或者说，人类在艺术创造方面的欲望和需求主要是以实用物为载体的，如建筑的装饰、器物的造型与装饰等。等到纯粹欣赏性的艺术从实用的艺术中分离出来并独立发展时，在中国已是魏晋以后了。在这之前的艺术大多属于装饰艺术的范畴。

艺术的分类是一门学问，分类的方式有多种，一般来说，无论如何分类，总是要有一个基本的统一标准。本丛书先完成的是造型艺术的两个系列共十个类别，即传统工艺美术系列的印染织绣艺术、玉器艺术、漆器艺术、青铜

艺术、陶瓷艺术，传统美术系列的壁画艺术、画像石艺术、中国画艺术、书法艺术和雕塑艺术。这样的分类并不是严格的分类学意义上的分类，也没有包罗中国传统造型艺术的全部，而更多的是为了撰写的方便。

这里有一个观念性的问题是需要先明确的，那就是艺术的门类与整体的关系问题。我们虽然将传统的造型艺术分成十个类别来加以介绍，但这并不表示各门类艺术的发展是完全独立的、彼此没有关联的，相反，不同形态的艺术都是整体的各个部分，都是建立在人这一主体之上的。它们的发生可能有先有后，在发展的过程中也往往存在着一定的时代性，或盛或衰，步调并非一致，甚至互为前提，此消彼长。但在它们的背后有一个看不见的规律在起作用，这也正是我们要特别给予关注的。懂得了艺术发展的内在规律，将个别的艺术品还原到其特定的背景之中做综合性的思考，就能让你在欣赏艺术作品时由表及里，艺术品的优劣和价值的高低才有可能被揭示。在此基础上再对其进行审美的观照时，我们所获得的精神上的享受才会更大，对理解艺术本质也将大有裨益。

倪建林于金陵

前言

丝源于蚕，蚕赖于桑；缫茧为丝，织丝为绸。世界最初了解中国，是因为丝绸，通过丝绸又打开了"丝绸之路"的大门，可见丝绸对于中国文明的贡献之大。但是，丝绸的精美如果没有与之相适应的印染技术的配合，是不可能充分发挥丝绸品之特点的。当我们为汉绮、唐宋纬锦、刺绣、缂丝、挑花等这些美妙的艺术叹为观止时，应该知道，这些杰出的成就一方面依靠于复杂的织纹技巧，另一方面则得力于卓越的印染技术。

印染，泛指各种纤维织物的染色和印花。染色和印花原本是两种工作，却又不能分开。色布与花布的区别是很明显的，倘若从事印花者不懂染色，那是不可想象的事。为了美化织物，印染是不能够分开的。现代概念的印染种类很多，特别是机器印花发明和普及以后，已发展为直接印花、拔染印花和防染印花三大系统；就制版而言，有型纸版、锌皮版、拉克版、筛网印花和铜辊印花等。中国古代最早用染料在纤维织物上施加花纹使用的方法是手绘，这种方法一直流传于民间。汉代时出现了用木版捺印和手绘结合的方法，但以后大量流行的是各种防染法。唐代以来的"染缬"（蜡缬、夹缬、绞缬）便是较有代表性的防染印花工艺。近现代民间的蜡染、扎染也都是防染印花工艺。有的彩色印花是用型纸直接刷印的，或是将布料捶打在雕花木版上，像做拓片一样刷花；在江南和新疆民间还有用木版捺印的；用雕花夹板防染的方法则在浙南流传着，至于以简单的几何形模具夹染，在民间是很广泛的。本书共分七章，其中第一章至第六章又分作若干节，除第一章阐述丝、织、绣外，其余五章分门别类地对有特点的印染种类做介绍，第七章则是历代印染织绣精品的鉴赏。

目录

灿烂的中华织绣

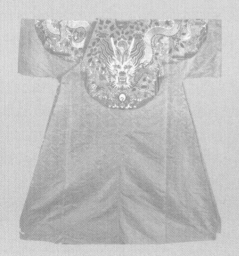

由猿到古人再到新人，人类的发展经历了漫长的岁月。从野蛮进入文明，在这个相当漫长的岁月里，先民们不断地在劳作中和生活中积累着经验，并且在不断提高自己认识能力的同时，完善和规范了这些经验，创造出一个又一个的发明。恩格斯在《自然辩证法》中指出："劳动本身一代一代地变得更加不同、更加完善和更加多方面。除打猎和畜牧外，又有了农业，农业以后又有了纺织、冶金、制陶和航行。"实际上，在中华民族五千多年文明的历史长河中，就记录了无数的辉煌成就，中国的印染织绣便是其中的一朵奇葩。

中国是最早发明造纸术、火药、指南针和活字印刷术的国家，同时也是世界上最早学会养蚕缫丝和织绸的国家。而且，在相当长的一个时期内，这一技术一直领先于世界，并同时向东、西方各国传播，对世界染织技术的发展起到很大的推动作用。

印染的出现是基于织物的发明，从最早的葛、麻、纻织物到丝织和棉织工艺，均为印染工艺的发展创造了基本条件。所以说，纺织技术的进步对印染工艺的出现与进步具有至关重要的意义。以丝织为例，有茧才能抽丝，有丝才能纺织，有织物才能印染。由此，我们可以看出，一件丝织物的完成是基于"丝"的发现和利用。

1. 养蚕缫丝

蚕属于蚕蛾科，是一种鳞翅目昆虫。蚕以卵繁殖，由卵孵化出蚁蚕，经过四次蜕皮，蚁蚕成为熟蚕，遂结茧为蛹，继而成蛾。蛾再产卵、孵蚕、

变蛹、化蛾。就这样周而复始地吐丝结茧，作茧而成蛹。蚕成蛹而变蛾的身体形态所经历的这种变化，令古人惊叹不已，故将其视为神灵的化身。战国时期思想家荀子用不到两百个字写就一篇《蚕赋》，生动地描述了蚕的特征和习性。文曰：

有物于此：儵儵兮其状，屡化如神，功被天下，为万世文。礼乐以成，贵贱以分。养老长幼，待之而后存。名号不美，与暴为邻。功立而身废，事成而家败。弃其耆老，收其后世。人属所利，飞鸟所害。臣愚而不识，请占之五泰。

五泰占之曰：此夫身女好而头马首者与？屡化而不寿者与？善壮而拙老者与？有父母而无牝牡者与？冬伏而夏游，食桑而吐丝，前乱而后治，夏生而恶暑，喜湿而恶雨。蛹以为母，蛾以为父，三俯三起，事乃大已，夫是之谓蚕理。

意思是说：有这样一种小动物，光裸着身子，却变化如神，它的功劳遍及天下，给万世增添了文采。它不居功自恃，功立而废了自己，事成而毁了全家。它吃的是桑，吐的是丝。茧中的丝乱在前，煮茧缫丝后就有了条理，可谓先乱而后治。

其中一句"功被天下"更是道尽蚕被赋予衣着天下民众之功德。这全因为蚕食桑而能吐丝。丝者，东汉许慎《说文解字》曰："蚕所吐也。"这是熟蚕在结茧时所吐出的一种液体，由丝蛋白和丝胶组成，经空气而凝固成丝缕状。清段玉裁注："凡蚕者为丝，麻者为缕。"《说文解字》又曰："蚕，任丝虫也。"段注："任与蚕以此事，美之也。""任"字是"妊"字的借用，像是妇女怀孕，蚕是专门孕育丝的。可见，蚕丝是一种天然纤维。它的韧性大，弹性好，故很快得到先民重视，成为人类最早利用的动物纤维之一。养蚕缫丝也成为古代中国妇女的主要生产劳动形式之一。《吕氏春秋·上农》："后妃率九嫔蚕于郊，桑于公田。是以春秋冬夏皆有麻枲丝茧之功，以力妇教也。"《周礼·闾师》："不蚕者不帛，不绩者不衰。"《孟子·梁惠王章句上》："五亩之宅，树之以桑，五十者可以衣帛矣。"《史记·货殖列传》："齐、鲁千亩桑麻。"这些关于蚕学的记载，也让我们了解到桑蚕文化的发

图 1-1 新石器时代陶蚕蛹 河南淅川下王岗遗址出土

图 1-2 蚕茧 1926 年山西夏县西阴村出土

展与规模。"一夫耕，一妇蚕，衣食百人。"（《新唐书·韩思彦传》）足见养蚕在当时对于民生的重要性。

从发现蚕，到由野蚕饲养成为家蚕，其实经历了一个很长的过程。（图1-1）殷商以前，有关养蚕织绸的历史尚无实物证据，也没有相关的文字记载。传说黄帝的元妃嫘祖教民育蚕，但这一传说出现得较晚。宋代罗泌《路史》引《淮南·蚕经》云："西陵氏劝蚕稼，亲蚕始此。"不过此书系北宋初年伪托的书，与汉代的淮南王无关。1921 年，辽宁沙锅屯仰韶文化遗址中曾发现蚕形石饰。1926 年，山西夏县西阴村发掘出半个蚕茧（图 1-2）。蚕壳长约 1.36 厘米，茧幅约 1.04 厘米，是用锐利的刀刃割切去了茧的一部分。西阴村所处的时代为新石器时代，以仰韶村遗存为代表的仰韶文化延续时间很长，它的发生年代大约是公元前 5000 年至公元前 3000 年。虽然这半个蚕茧带有诸多未解之谜，但不可否认至少在 5000 多年前黄河流域就出现了养蚕业。1960 年，山西芮城西王村仰韶文化遗址晚期地层发现陶制蚕蛹。1963 年，江苏吴江梅堰遗址出土了装饰有蚕纹的黑陶。1977 年，浙江余姚河姆渡遗址出土了纺织工具组件和一件象牙盅（图 1-3）。盅的周边刻着四条像是蠕动的虫，很像蚕的样子，其年代距今 6000 多年。1983 年，河南青台遗址的瓮棺葬中出土了丝绸残痕，除此之外，还出土了大量的纺

织工具，包括纺轮、针、锥、匕等。在以后陆续出土的殷代青铜器上也有用作装饰的蚕纹。另外，甲骨文中也出现了桑、蚕、丝、帛等文字。所有这些实证说明，我们的祖先早在远古时期对蚕就有了充分的认识，并且由此产生出蚕崇拜的巫术观念，在以后演变为尊崇蚕神的风俗。（图1-4）

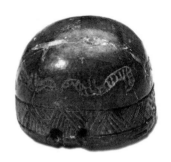

图1-3 象牙盅 1977年浙江余姚河姆渡遗址出土

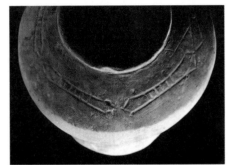

图1-4 蚕纹陶罐

这是一件五千多年前的陶器，在它的底部绘有一对清晰的蚕形纹饰，充分表明了我们的先民对蚕的已有认识和感受。可以认为，在没有文字前这就是蚕桑学的记录。上图为陶罐底部蚕纹的细部；下图为蚕纹陶罐。

　　古代中国以农桑立国，以耕织为本业，所以在祭祀先农的同时还要祭祀先蚕。有君王的躬耕籍田，也有王后的躬桑劝蚕。亲蚕大典自古就与亲耕之礼并重。《左传·成公十三年》："国之大事，在祀与戎。"因此有"先农坛"，也有"先蚕坛"。"先蚕坛"是祭祀蚕神的地方，蚕神即教民育蚕的神，"先蚕之礼"是祭祀蚕神的仪式。祀神的目的是祈神降福，求蚕花旺盛、衣食丰足。"先蚕"礼制始于周朝，逢在春二月，由王后带领命妇祭祀先蚕，以示劝勉蚕桑之事。《谷梁传·桓公十四年》："天子亲耕以共（供）粢盛，王后亲蚕以共（供）祭服。国非无良农工女也，以为人之所尽事其祖祢，不若以己所自亲者也。"《周礼·天官·内宰》："中春，诏后帅外内命妇始蚕于北郊，以为祭服。"《礼记·祭统》："王后蚕于北郊，以共（供）纯服，夫人蚕于北郊，以共（供）冕服。"王后与夫人之所以蚕于北郊，郑玄注："蚕于北郊，妇人以纯阴为尊。"孔颖达疏："后太阴，故北，夫人少阴，故合西郊。然亦北者，妇人质少变，故与后同也。"说明周人将阴阳五行纳入先蚕活动，天子为阳，南则为阳，王后为阴，北则为阴，妇人质少变，故夫人得和王后一样于北郊行先蚕礼。妇人蚕于北郊顺应阴阳，乃吉利，必能为之后蚕桑的生长带来有益结果。这和周人认为顺应五行原理的躬桑行为有助于蚕桑生长的观念不无关系。此外，王后与后妃行先蚕礼时还要着特别的衣服。《礼记·月令》："（季春之月）天子乃荐鞠衣于先帝。"郑玄注："为将蚕求福祥之助也。"又，郑玄注《内司服》："鞠衣，黄桑服也，色如鞠尘，象桑叶始生。"可见，王后等身着这种像桑叶的鞠衣能助桑生长。每逢举行这种仪式，王后便会率领嫔妃、公主、命妇，携带小筐来到桑园，由王后采三条桑枝的叶子，诸妪、公主采五条，其他贵妇九条，由侍者送至蚕室。在此前后，王后率众人向先蚕祭拜，行亲桑之礼，有祭先蚕、躬桑、献茧缫丝三部分。郑玄注："后妃亲采桑，示帅先天下也。"自周以后，历朝多沿袭此制，并建造"先蚕坛"进行祭祀。据元代王祯《农书》记载："先蚕坛高一丈，方二丈，四出陛，陛广五尺。"不过，古代的"先蚕坛"并未存留至今。这可能同元朝以后推广植棉而蚕桑衰减以及官方对祭先蚕的兴趣低落大有关系。（图1-5~图1-8）

图1-5 蚕形陶壶 西汉

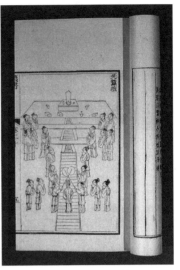

图1-6 先蚕坛 元 王祯《农书》插图

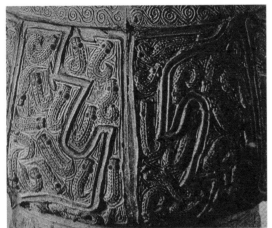

图1-7 战国青铜尊上的桑蚕纹（原器为1963年湖南衡东县出土）
尊的腹部主纹由五片桑叶形图案组成，桑叶内饰有蠕动状的蚕，形
态生动，主体感强。这是迄今为止发现的用桑蚕纹作青铜器装饰纹
的唯一例子，说明当时桑蚕业在经济活动中的重要地位。

图1-8 上：青铜器上的蚕纹 商
下：青铜器上的采桑图 战国

　　那么，先蚕是谁？蚕神又是谁？多数记载将黄帝妃子西陵氏嫘祖尊为先蚕或蚕神，有"伏羲化蚕，西陵氏始养蚕"的说法。有的记载则把苑窳妇人、寓氏公主认作先蚕，但这二位女性究竟有什么功绩或神通却全然失载。在民间祭祀蚕神时，常常有三位神仙陪享。这三位仙人一位是蜀地的蚕丛氏，据说他对古代四川地区蚕桑业的发展做出过较大的贡献；另一位是天驷星，传说他是蚕精；还有一位是马首人身的蚕神。

　　蜀地蚕丛氏的传说与蜀人崇拜蚕的信仰有关。古代蜀国之"蜀"字，在甲骨文中是个象形字，其本义指的就是野蚕。《韩非子·说林》："蚕似蠋。"许慎《说文解字》："蜀，葵中蚕也。从虫，上目象蜀头形，中象其身蜎蜎。"《诗经》曰："蜎蜎者蜀。"传说蚕丛氏是古蜀国首位称王之人，他以蚕桑兴邦，建立了蜀国。以蚕形的"蜀"字代表族群的族徽，作为图腾，"蜀"便有了"蚕国"之称谓。蚕丛氏便被视为"蚕神"了。1976年成都交通巷出土了一批青铜器，有一件青铜戈，其不规则的长方形手柄两面均装饰了蚕形图案，考古鉴定该青铜戈为西周早期器具。所见"蚕"的形象作蠕动状，大头凸眼。据专家考证，以往四川地区出土的铜戈，除少数有简单花纹外，一般均无纹饰。其他青铜器的纹饰也未见有"蚕纹"。那么，此件青铜兵器上铸制的"蚕"的图像，或许正是古蜀人氏族的图腾崇拜。（图1-9）

图1-9 成都交通巷出土蚕纹青铜戈

天驷星作为先蚕礼的祭祀对象，与古人"蚕""马"同本思想有关。古人认为"蚕"和"马"的精气是相同的，此说源于古代的龙马传说和天文星象之说。《周礼·注疏》卷三十《夏官·马质》郑玄引《蚕书》释："蚕为龙精，月直大火，则浴其蚕种，是蚕与马同气。"贾公彦疏："蚕与马同气者，以其俱取大火，是同气也。"杜佑《通典》卷四十六："周制，王后享先蚕，先蚕，天驷也。"《史记·天官书》："房为府（腑），天驷也。"《尔雅·释天》："天驷，房也。"《尔雅注疏》郭璞注："龙为天马，故房四星谓之天驷。"《石氏星经》："东方苍龙七宿，房为腹。"

至于马首人身的蚕神，也有称作"马头娘"的，《山海经》中就记述了关于她的故事。较《山海经》稍晚的《搜神记》也记载了一个神奇怪异的故事。传说远古高辛帝时有一位姑娘，其父失踪，姑娘发愿说若有谁能找回她的父亲就嫁给谁。于是一匹马脱缰而去，将其父驮回。姑娘悔约，不愿嫁给此马。马被杀死，马皮被剥下晾晒，不想马皮飞起，将姑娘席卷而去。此女遂化为蚕，马皮化为桑树。后来这位姑娘成了蚕神，却是马头人身的外表。该书卷十四：

旧说：太古之时，有大人远征，家无余人，唯有一女。牝马一匹，女亲养之。穷居幽处，思念其父，乃戏马曰："尔能为我迎得父还，吾将嫁汝。"马既承此言，乃绝缰而去。径至父所。父见马，惊喜，因取而乘之。马望所自来，悲鸣不已。父曰："此马无事如此，我家得无有故乎？"亟乘以归。为畜生有非常之情，故厚加刍养。马不肯食。每见女出入，辄喜怒奋击，如此非一。父怪之，密以问女，女具以告父："必为是故。"父曰："勿言，恐辱家门。且莫出入。"于是伏弩射杀之，暴皮于庭。父行，女以邻女于皮所戏，以足蹙之曰："汝是畜生，而欲取人为妇耶！招此屠剥，如何自苦！"言未及竟，马皮蹶然而起，卷女以行。邻女忙怕，不敢救之，走告其父。父还，求索，已出失之。后经数日，得于大树枝间，女及马皮，尽化为蚕，而绩于树上。其茧纶理厚大，异于常蚕。邻妇取而养之，其收数倍。因名其树曰"桑"。桑者，丧也。由斯百姓竞种之，今世所养是也。言桑蚕者，是古蚕之余类也。

宋人戴埴《鼠璞》"蚕马同本"条引唐代《乘异集》："蜀中寺观多塑女人披马皮，谓马头娘，以祈蚕。"将蚕神幻化成"马头娘"进行奉祀，其根本原因还是桑蚕业的重要性，人们通过表达对蚕神的敬仰，希冀来年丰收。（图1-10）民间就蚕神祭祀还衍生出许多风俗。如浙江温州地区，民间蚕神崇拜是蚕乡风俗中最重要的活动，这里旧俗流行"撒蚕花""戴蚕花"和"盘蚕花"。撒蚕花，指新娘进男方家门时，喜娘要向四周撒一些钱币，供众人拾取，称为"撒蚕花铜钿"，边撒还要边唱民歌《撒蚕花》："今年要交蚕花运，蚕花茂盛廿四分，茧子堆来碰屋顶。""撒蚕花"实为汉族婚仪"撒帐"习俗的衍变。戴蚕花，指妇女头上或鬓边戴一种用红色彩纸扎成的纸花，也称"蚕花"。也配有蚕花

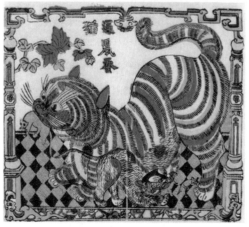

图1-10 上：蚕神图（王祯《农书·农器图谱集·蚕缫门》）中：北宋蚕母像 下：蚕猫

歌："蚕花生来像绣球，两边分开红悠悠。花开花结籽，万物有人收。嫂嫂接了蚕花去，一瓣蚕花万瓣收。"盘蚕花，是当地丧葬习俗。即死者入殓前，亲属口中念念有词，以花步绕遗体三圈，之后将未燃尽的灯烛带回，称"蚕花蜡烛"，此烛可置于蚕室中保佑养蚕丰收。1994年浙江温州博物馆整理国安寺塔内藏书画文物时，发现一幅北宋套色版画"蚕母"像。画幅虽残蚀严重，仍可辨蚕母、蚕茧以及吉祥图案。画幅左侧为蚕母，柳眉细目、头绾高髻，面颊丰满略带红晕。身着宽袖对襟天衣，肩搭披帛。在其头上方的长方形字框内直书"蚕母"两字。画的右侧有编筐，筐内堆满蚕茧。筐壁饰重瓣莲花纹，筐下有座，上饰四组宝相图案。反映出北宋时期温州先民蚕神信仰的史实。中国国家博物馆收藏有一块北宋雕版，其上刻仕女三人端坐于幔帐之中，幔帐左侧下端镌有楷书"三姑置蚕大吉"六字，右侧下端镌有楷书"收千斤百两大吉"七字。从画面人物及文字看，应该是宋代民间供奉的"蚕神"神像雕版。浙北海宁、桐乡一带的蚕农则以农历腊月十二作为蚕花娘娘（即马头娘）的生日，并举行一系列相关仪式活动，如"祛蚕祟""请蚕花""蚕花戏""捏茧圆"等，一直到蚕结茧为止。祛蚕祟即将蚕室打扫干净，这个活动贯穿养蚕的全过程，其间要"堵鼠洞""请蚕猫"。蚕猫必须是到庙会上请的，因为庙会上的蚕猫受神感应，会更灵验，不仅能辟鼠，还能辟许多恶气。把请来的彩绘泥塑蚕猫放在墙角僻静处，纸印的五色蚕猫则贴在墙上或糊在蚕匾底下。请蚕花即按照习俗把蚕种纸挽在秤杆上，再用鹅毛将蚁蚕和灯芯、野花末掸入蚕匾中，之后用秤杆、灯芯等物收蚁蚕，谐"称心如意"，隐喻吉祥。清明前后或是收茧以后，"蚕花戏"是必演的节目。演戏点灯用的灯芯，之后会分赠给蚕农，谓"蚕花灯芯"。蚕农将灯芯置于蚕室，以"蚕室"谐音"蚕事"，可保蚕事顺顺利利。此外，清明伊始，蚕农会用米粉捏一种小圆子，名"茧圆"。茧圆分青白两种，青者代表桑叶，白者代表茧子，谓"吃青还白"，喻蚕"食桑吐丝"。茧圆最早是作为祭蚕神的供品，之后逐渐成为一种饮食习惯。自家吃或是馈赠亲友，喻"越生越多"。在江苏吴江盛泽镇有"先蚕祠"，震泽镇建有"蚕王殿"。这里对蚕神的供奉不拘于寺庙，甚至村头的小土地堂也兼而有之。

富有的蚕户家里有自己砌的神龛，以供蚕神。没钱的蚕农则以一张印在红纸上的神像贴于蚕室里供奉。这种神像用木版刻印，当地叫"码张"，烟杂店、香烛店、南货店都有卖，方便蚕农随需随"请"（买）。有趣的是，盛泽先蚕祠除供奉轩辕、神农二位先帝外，还塑了一尊嫘祖的泥金像。震泽蚕王殿供奉的是"五花蚕神"，五花蚕神也叫"蚕皇""蚕花五神"。其三眼六臂，头戴夫子盔，四臂高举过头，其中一手托日，一手托月，一手抓丝，一手抓茧。另两手合于腹部，捧一摞蚕茧。蚕王殿所供蚕皇基本符合这个形象。

中国的桑蚕业一直比较发达，数千年以来种桑饲蚕都是主要产业，所以对蚕桑生产的记载以及祭祀蚕神的风俗习惯从没有断过。汉代以前，蚕已被神化，创造出了一个"先蚕"形象，遂开始向蚕神表示敬仰，祭祀蚕神，举行祈蚕节，并纳入官方祀典当中。官方有官方奉祀的神祇，民间也有民间祭拜的蚕神。所以，崇奉蚕神的祭祀活动不限于官方，民间也极为普遍。因为重视，关于蚕神崇拜的各种祭祀活动都很隆重。陆游的诗句"户户祈蚕喧鼓笛""神祠叠鼓正祈蚕"就是描写的祭蚕神的热闹景象。（图1–11、图1–12）

图1–11 蚕皇

图1–12 桑、蚕、丝

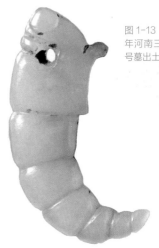

图 1-13 玉蚕佩 西周 1956—1957
年河南三门峡上村岭虢国墓地 1704
号墓出土 长 3.2 厘米

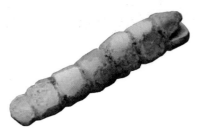

图 1-14 玉蚕 商后期 1953 年河南安阳大司
空村商墓出土 长 3.1 厘米

　　从认识蚕到蚕神崇拜，人们的生活与桑、蚕、丝的关系也越来越密切。西周时期，贵族随身佩玉，成为一种礼仪和身份等级的标志。当时贵族的佩玉中就经常可以见到蚕的形象。1956—1957 年，河南三门峡上村岭虢国墓地出土一件玉蚕佩（图 1-13），造型生动逼真。器上粗下细作蚕形弯曲状，刻阴线纹，越往下部阴线刻纹越密，与蚕极似，上端中部两面对钻一圆孔，可供系佩。其实，玉蚕在商代墓葬中即有出土。1953 年，河南安阳大司空村商墓出土的陪葬品中有一蚕形玉（图 1-14），蚕身七节，作扁圆长条形，长 3.1 厘米，保存完整。山东益都苏埠屯商墓也曾出土过用玉石雕琢而成的"玉蚕"。至汉魏南北朝时期，还有"金蚕""银蚕"入葬的习俗。如晋人陆翙《邺中记》所记："永嘉末，盗发齐桓公墓，得水银池，金蚕数十箔，珠襦玉匣、缯彩不可胜数。"南朝梁任昉《述异记》也有记载："阖闾夫人墓中，周回八里，别馆洞房，递逦相属，漆灯照烂，如日月焉。尤异者，金蚕玉燕，各千余双。"北宋李昉等编纂的《太平御览》中也提到秦始皇陵"以明珠为日月，鱼膏为脂烛，金银为凫雁，金蚕三十箔"。唐李延寿《南史·卷四十三·列传第三十三》："始兴简王鉴字宣彻，高帝第十

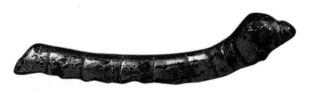

图 1-15 鎏金铜蚕 汉代 1984 年陕西石泉县谭家湾村出土 长 5.6 厘米

子也。……于州园地得古冢,无复棺,但有石椁。铜器十余种……珍宝甚多,不可皆识,金银为蚕蛇形者数斗。"1984 年,陕西石泉县谭家湾村出土一只汉代鎏金铜蚕(图 1–15),全长 5.6 厘米,首尾共九个腹节,蚕翘首仰头,似作吐丝状,神态惟妙惟肖。这只鎏金铜蚕的出土,是这些典籍记载最好的实物佐证,也使我们了解了在古代中国人民不仅把养蚕看作一件美好的事,而且也将其视为一种财富。或许随葬金蚕、银蚕是幻想蚕不断吐丝,织成丝绸衣物,让墓主人在另一个世界仍可尽享侈靡奢华的生活吧。

《诗经》是我国第一部诗歌总集。三百零五篇中涉及蚕桑的篇章不少,地域包括秦、豳、魏、唐、郑、卫、曹、鲁等古代都邑。

"妇无公事,休其蚕织?"

——《大雅·瞻卬》

"十亩之间兮,桑者闲闲兮。"

——《魏风·十亩之间》

"女执懿筐,遵彼微行,爰求柔桑。"

——《豳风·七月》

"氓之蚩蚩,抱布贸丝。"

——《卫风·氓》

"载玄载黄,我朱孔阳。"

——《豳风·七月》

这些反映养蚕、采桑、绩麻，以及关于丝帛、衣裳的诗篇证明当时黄河流域中下游地区都在种桑养蚕。所谓"蚕丝之利，十倍农事，无四时之劳、胼胝之苦、水旱之虑、赋税之繁。种桑三年，采叶一世"。

战国和秦汉时期，中国的桑蚕业继续发展，并且对于养蚕的方法已经非常讲究。对蚕的特点、习性、化育过程已经能够比较科学地认识和掌握。至元七年（1270 年），元朝设司农司，专掌农桑水利，并官修农书《农桑辑要》。全书七卷，其中卷三《栽桑》与卷四《养蚕》两卷就占了总篇幅的三分之一，可见元朝将蚕桑生产在农业经营中的位置提高到前所未有的高度。《务本新书》曰："蚕必昼夜饲。若顿数多者，蚕必疾老，少者迟老。"蚕老的迟或早又直接影响到成丝的多少。原书注：二十五日老，一箔可得丝二十五两；二十八日老，得丝二十两。若月余或四十日老，一箔只得丝十余两。由于有了这些经验，缫出的桑蚕丝质量很高。1972 年湖南长沙马王堆汉墓中出土了大量的丝织品。其织锦的经纬线，每根纱由四至五根丝线组成，而每根丝线又由十至十四根纤维组成。这样，每根纱就有五十四根左右的丝纤维。其纤维之细，可与近代媲美。同墓出土的乐器，瑟上的丝弦，是由十多根丝纤维捻成的。在弹拨乐器上，靠着若干根光洁的丝弦，便能奏出优美的乐章。

现代考古发掘证明，早在新石器时代晚期中国就已发明丝织技术。1958 年，浙江吴兴钱山漾遗址出土了一批盛在竹筐中的丝织品，包括丝带、丝线和一块丝质绢片。（图 1-16、图 1-17）绢片出土时呈黄褐色，绢面

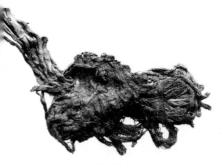

图 1-16 新石器时代丝线 浙江吴兴钱山漾遗址出土　图 1-17 新石器时代绢片 浙江吴兴钱山漾遗址出土

光滑，丝缕平整。经过切片分析，证明原料是桑蚕丝。绢片为平纹组织，其经、纬密度是每厘米四十八至五十二根，这也是世界上迄今发现的最早的丝织品。这些丝织物所在遗址层的年代约为公元前2735—公元前2175年，说明当时太湖流域的丝织品制作工艺已经相当发达。商代，丝织品已见多种织纹，品种也有所增加，有绮、纱、缣、纨、縠、罗等。这里介绍两件织物，能够作为当时织造最高水平的代表。

一件是河南安阳殷墟出土的青铜钺，其上用丝织物包裹，经过3000多年织物没有烂光，便黏附在青铜器上，留下了美丽的花纹。隐约可见的绢帛痕迹为几何形纹，经过测绘临摹，是一种斜方格的连续纹，通常称"回纹"，其织法是斜纹起花，在丝织物的分类上称作"绮"，因此，这件作品也就叫"回纹绮"。（图1-18）

另一件现藏于故宫博物院，是一把周代的青玉戈，其上同样有暗花织物的发现。所见器物（戈）的正反两面均黏附着麻布、平纹绢以及雷纹条花绮等纺织品的印迹。其中戈的正面柄部清晰可见平行排列的"云雷纹"花绮痕迹。绮采用四枚斜纹显花，组织形式是平纹织地，经、纬的密度约为每厘米十六至二十根。在"云雷纹"图案上还存有朱砂染色的迹象。（图1-19）

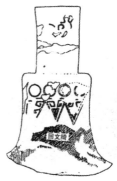

图1-18 带有印痕的青铜钺手绘图以及"回纹绮"摹纹

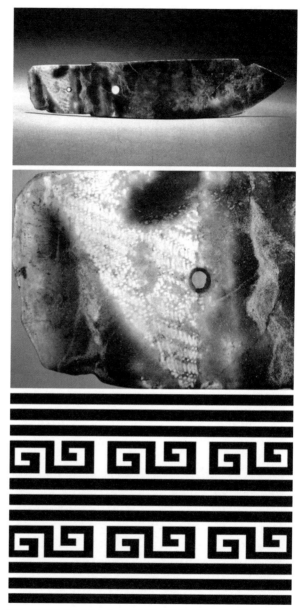

图 1-19 青玉戈和戈柄上的"云雷纹"花绮印痕以及"云雷纹"摹纹

回纹、云雷纹等几何形图案，在殷商时期的装饰中非常普遍，并且多用在青铜器上，可能是便于刻模（陶范）的缘故，纹饰多采用直线和斜线。丝织物上的几何形图案也是如此，以上两件暗花织物的风格明显一致，图案以直线构成几何形。这些直线粗细相当，布局匀称，织造亦疏密得当，图案中尽显一种朴素的韵律美。《天中记》载："夏桀、殷纣之时，妇人锦绣文绮之，坐席衣以绫纨常三百人。"朱启钤《丝绣笔记》卷上《纪闻篇》记载："唐尧之时，海人织锦以献，后代效之，染五色丝，织以为锦。"如果真是这样，织锦在唐尧时代即已有之。《诗经·小雅·巷伯》曰："萋兮斐兮，成是贝锦。""贝锦"即织成贝纹的锦，它是周代出现的新产品。《诗经·秦风》记载了"锦衾、锦衣、锦裳、锦带"等词，足以证明当时的人用这种彩色花纹的丝织品制作衾、衣、裳、带。晋人王子年《拾遗记》记载："周成王时，因祇国致女工人，善织，以五色丝内口中而结之，便成文锦。"又据《穆天子传》记载："盛姬之丧，天子使嬖人赠用文锦。"春秋时期，丝织物上已见龙、凤、麒麟、鸟、虎、人物等图案，而几何形图案较之前代则更加复杂，有菱形、三角形、折线、云、龟背等花纹。文锦已非罕见之物，同时期的《周礼》《仪礼》等书中有关罗、绫、纱、纨、绮、锦、绣、绉等丝织物的描述更是屡见不鲜。

人类最早的"衣服"，是为了适应自然环境，冬以围寒、夏以围暑。《释名·释衣服》："衣，依也，人所依以避寒暑也。"所谓"古之民未知为衣服时，衣皮带茭"（《墨子·辞过》）。"茭"，就是干草。就是说用干草搓成绳子将兽皮绑在身上。《礼记·礼运》云:（昔者）食草木之实，鸟兽之肉，饮其血，茹其毛，未有麻丝，衣其羽皮。从远古先民着衣御寒到"黄帝尧舜垂衣裳而天下治"（《易经·系辞》），可谓是"煌煌山龙，光彩焕发"。它标志着文明的升华和国家的进步。此后的2000多年，丝织工艺确实达到了辉煌的地步，特别是在汉唐时期，中国的丝织工艺已完全成熟。

2. 织丝为绸

丝绸锦缎的美丽离不开织造。《诗经·小雅·大东》："小东大东，杼柚其空。"意即，东方的小国大国，织布机上都空空的。对于"杼柚"，宋代朱熹《诗集传》："杼，持纬者也。柚，受经者也。"杼和柚是织机上的两个重要构件。而织机的发明又是丝织品提高生产量和多样化的重要条件。（图1-20）一般来说，丝织物的名称大都与织机和织法有关。譬如：织造没有花纹的丝绸用平织机，织造有花纹的锦缎用提花机。丝织物的平纹组织（平织），是最基本和最简单的一种，它由两根经纱和两根纬纱交叉组成一个完全组织，结构紧密且坚实平整，但是没有花纹。如果在经纱或纬纱上有规律地跨过几根，并形成一个完全组织，如此反复便会呈现简单的花纹（斜纹组织）。秦汉时期，缫车、纺车、络纱工具、整经工具、多综多蹑织机、束综提花机、双经柚织机等纺织工具都已有生产。在汉代画像石中也有不少表现丝织的画面。其中以江苏徐州铜山洪楼村出土的汉画像

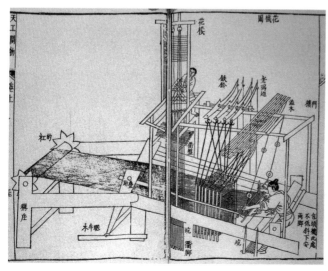

图1-20《天工开物》里的织机

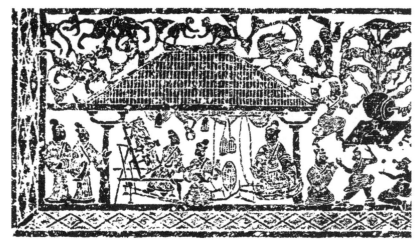

图1-21 汉画像石上的纺织图 江苏徐州铜山洪楼村出土

石最为生动（图1-21），画面正中房子是从事织造的作坊。有人坐在织机上，正回首和另一个理丝的人交谈。织机画得比较详细，从其结构来看已相当先进。三国时期，马钧将织机加以改进，不但提高了生产效率，也使织机结构更臻完美。花机（即提花机）的出现，关键在于"花楼"，而"花楼"是由"花本"来运作的。中国传统的"花本"是用线绳编挑的，一条绳代表一根丝线。宋应星在《天工开物》上卷《乃服第二卷》中对"花本"做了颇为详细的记述："凡工匠结花本者，心计最精巧。画师先画何等花色于纸上，结本者以丝线随画量度，算计分寸秒忽而结成之。张悬花楼之上，即织者不知成何花色，穿综带经，随其尺寸度数，提起衢脚，梭过之后，居然花现。盖绫绢以浮经而现花，纱罗以纠纬而现花。绫绢一梭一提，纱罗来梭提往梭不提。天孙机杼，人巧备矣。"明清时期，皇家在江南开设织锦基地，包括苏州、杭州、江宁（南京）织造，近代转向民间后，其制造技术也逐渐走向了近代化。只有南京的"云锦"还维持着那高高大大的木机。在将"花本"挑成之后，依次分段张悬于织机的"花楼"上，由挽花匠（坐在高可丈六的"花楼"上的工人）与织匠（"花楼"下将彩丝往返

穿梭的工人）配合操作织造。云锦中最名贵的品种是"妆花"，"金不过指，绒不过寸"是妆花挖织的口诀，意即金线跨过一指宽的部位、色绒跨过一寸宽的部分，就要分别用两个小管梭去挖织。如果是织主花部位，如"过肩龙"，那织筘的前幅面就要堆放五十多个彩绒小管梭，与长织梭配合顺序挖织。长织梭每织入一纬，五十多个彩绒小管梭须依次挖织一遍，因而一天只能织两寸，故有"寸金换妆花"的俗语。（图1-22~ 图1-24）妆花中莫过于"金宝地"最贵重。金宝地是在金底上以多色绒纬织出花纹的高级丝织品，多以纬浮线显花，挖绫织造。因此，同是真金捻线，有的闪光，有的深沉，衬托着龙飞凤舞，或奇花异草。如清代的"红地折枝玫瑰花金宝地"（图1-25）采用了三种用金方法：一种是用片金（银）缠在强捻的龙包柱线上；一种是片金（银）上缠一些松散的无捻丝线；再一种为片金（银）与丝线互相缠绕。三种线分别呈现出不同的效果，更增加了织物的艺术性。伴随着层出不穷的花样和更多的织造方法的使用，丝织物也出现了很多名目。"丝绸""绸缎""锦缎"只是通常的一些统称，就好像汉代人称"缯帛"一样。

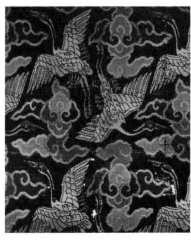

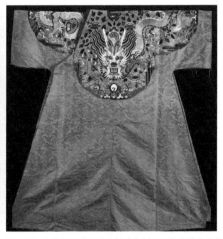

图1-22 蓝地云鹤纹妆花纱 明 故宫博物院藏　　图1-23 洒线绣百花辇龙纹披肩袍料 明 故宫博物院藏

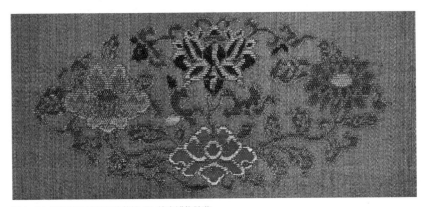

图1-24 绿地花卉樗蒲纹妆花缎 明 故宫博物院藏

图1-25 红地折枝玫瑰花金宝地 清 故宫博物院藏

图 1-26 团龙纹织金妆花缎 明 北京定陵万历皇帝棺内出土

我们通常说的"绸",是丝织物的类称。"绸"的质地细密，分为素织（平纹上无花）、花织（平纹上起简单花纹）等。在古代称为"缯"。《说文解字》曰："绸，大丝缯也。"又称"帛"。帛有生帛和熟帛之分，生帛的光泽感和柔软度都不及熟帛，熟帛又特称为"练"。

缎，指以缎纹或缎纹作地组织的提花丝织物。即缎的经纬丝中只有一种显现于织物表面，相邻的两根经丝或纬丝上的组织点均匀分布，但不相连续。缎在古代本指鞋跟所着的皮革，故最早的"缎"字为"革"字偏旁，以后才改为"纟"字偏旁的。朱骏声《说文通训定声》："今俗用缎为缯帛之名，殆谓帛之坚厚如韦（熟牛皮）欤？"宋代以前没有"缎"字，宋元时期还以"段"作"缎"字用;《吴县志》卷五一"物产"条曰："纻丝俗名缎，因造缎字。"（图 1-26）

绮，是一种平纹地起斜纹花的提花丝织物，也就是单色暗花绸。《说文解字》曰："绮，文缯也。"《释名·释采帛》曰："绮，敧也。其文敧斜，不顺经纬之纵横也。"绮在殷商时期已有，至汉代时已成为同锦一样重要和名贵的丝织物。汉初明令禁止商人穿锦等高级织物，《汉书》记述："贾人毋得衣锦、绣、绮、縠、絺、纻、罽。"所列物品都是贵重的，属于奢侈的消费，其中前四种为丝织品，后三种为高级的葛布、苎麻布和毛织物。汉绮的纹样中，以杯纹最为多见。杯纹实则是一种菱形连续纹。《释名·释采帛》曰："有杯纹，形似杯也。"这种杯即"耳杯"，它的主体为椭圆形，两边有耳，为古代饮酒、吃羹用的器皿，也叫"羽觞"。古俗"曲水流觞"，就是用这种羽觞，故又叫"船形

图1-27 耳杯及杯纹

杯"。丝织物上的菱形几何纹，正面看去确像耳杯，但这里的所谓"像"，只是一种形式比较，并不等于取材于此。（图1-27、图1-28）

縠，是一种以强捻丝织造并在织后煮练定形，质地轻薄、丝缕纤细、表面起皱状的平纹丝织品，即现在所称的"绉纱"。《增韵》："绉纱曰縠。"《释名·释采帛》："縠，粟也。其文足足而踧，视之如粟也。"

锦，是一种以两种以上的彩色丝线用平纹或斜纹的多重或多层组织所织成的丝织品。这种提花的多重织物，既利用了经纬组织的变化，又利用了经纬色彩的变化来显现花纹。《释名·释采帛》："锦，金也。作之用功重，其价如金，故其制字从帛与金也。"汉代人喜欢将文字织入锦中，所以考古学家也以这些字来作为锦的名称。如"万事如意"锦、"延年益寿大宜子孙"锦、"长乐明光"锦、"永

图1-28 烟色菱纹绮和绯色菱纹罗 西汉 1972年湖南长沙马王堆一号汉墓出土
这两件织物的花纹都是复合菱纹，分虚纹和实纹两组。因其形状像汉代的带耳漆杯，故又称为"杯纹"。

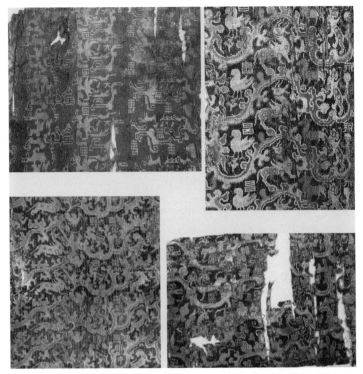

图1-29 织有文字的绵 东汉 1980年新疆罗布泊西岸楼兰故城东高台墓地二号墓出土

昌"锦、"登高明望四海"锦等。其中有吉语颂辞，有地名，也有可能是作坊的人名。（图1-29）

此外，汉代还有一种"绒圈锦"，是以大小绒圈在织物表面形成浮雕状凸起花纹的样式，很是特殊，湖南长沙马王堆一号汉墓有实物出土。（图1-30）"绒圈锦"是由多重经提花的织物，分地经和起绒经，起绒经比地经粗约三倍。织造时利用织入起绒竿使起绒经屈曲于织物表面，织后将起绒竿抽去，就会显现浮雕状的立体花纹。它是后世绒类织物的前身。

绢，即汉代丝织物中以平纹组织的"素"或"纨"。所谓"纨素"，在当时是较普遍的织物。《说文解字》："纨，素也。"《汉书·元帝纪》："齐三服官。"颜师古注："纨素，今之绢也。"

图 1-30 几何纹绒圈锦 西汉 1972 年湖南长沙马王堆一号汉墓出土

　　縑，即双根并丝所织造出的细密织物。縑与绢、绨、绸、缦、纨、素、缟均为平纹织物，其中纨、素、缟为薄型或超薄型织物。

　　纱，又称"縎""方孔纱""方目纱"，它的经纬是纠结的。以质地轻柔透亮为著，所谓"轻纱薄如空"。1972 年湖南长沙马王堆汉墓出土的一件"素纱单衣"，衣长 160 厘米、通袖长 195 厘米，包括领口和系袖口的镶边在内，总重量仅 48 克。纱在古代用来制作夏服和衬衣。新疆吐鲁番阿斯塔那唐墓曾有出土。至宋代，纱的经纬更稀疏，方孔更大，甚至轻者叫"轻容纱"。《齐东野语》："纱之至轻者曰轻容。"《老学庵笔记》："亳州出轻纱，举之若无，裁以为衣，真若烟雾。"（图 1-31）

绡，是一种平纹织成的丝织品，《说文解字》曰："生丝也。"《广韵》："绡，生丝缯也。"这种生丝织物分为粗细两种：粗的即汉代"齐三服官"所产的"素绡冬服"；细的叫"轻绡"，为"齐三服官"所产的夏服用料，其特点和宋代的"轻容纱"相似。曹植《洛神赋》"曳雾绡之轻裾"，挺阔轻盈，其美可想而知。绡的表面有绉縠纹的称"轻縠"。绡有起斜纹花的文绡，《山堂肆考》曰："龙绡、绛绡、紫绡、云雾绡，皆美人衣也。"

图 1-31 黑色缠枝牡丹花纹纱 北宋 1973 年湖南衡阳何家皂一号墓出土

罗，是一种经丝互相纠缠（地经纱和绞经纱与纬纱交织）后形成椒形孔隙的丝织物。《释名·释采帛》："文罗疏也。"在我国，罗在春秋战国之前已有生产，秦汉时已成为名贵品种，至宋代更是风靡一时。罗有"素罗"和"花罗"之分。素罗以经的绞数多少而不同，其罗眼疏朗匀称。花罗即"提花罗"，明代籍没严氏财产的账册《天水冰山录》所记，花罗的品种就有五十五个之多。（图1-32）

图 1-32 深烟色牡丹花罗背心 南宋 1975 年福州浮仓山黄升墓出土

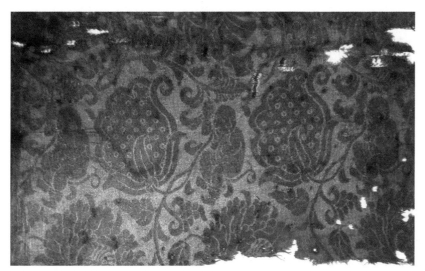

图1-33 牡丹童子荔枝纹绫 北宋 1973年湖南衡阳何家皂一号墓出土

绫，是一种斜纹（或变形斜纹）地上起斜纹花的丝织物，它是在绮的基础上发展起来的。《释名·释采帛》："绫，凌也。其文望之如冰凌之理也。"意即绫纹如冰。从六朝到隋唐，绫盛极一时，甚至唐代的官服也被明文规定要用绫做。至此，绫的花纹越来越繁复，并受到了民间的普遍喜爱。绫以浙江所产的缭绫尤为名贵，白居易曾写过《缭绫》一诗。李德裕向唐敬宗上奏"缭绫状"，谈到了缭绫有元鹅、天马、掬豹、盘绦等多种纹样。宋代以来，绫除了用作服饰外，还大量用作书画经卷的装裱。明清时期，由于云锦、蜀锦、仿宋锦等锦类的空前发展，绫的生产规模才逐渐减少。（图1-33）

缂丝，是一种用缀织的方法（通经断纬）织成的花纹丝织物。缂丝之"缂"字，《玉篇》和《广韵》解释为织纬之意，有写作"剋""克"和"刻"的。北宋政和年间进士洪皓的《松漠纪闻》写作"剋丝"，取纬剋经之意。宋代庄绰《鸡肋篇》记载：定州织刻丝不用大机，以熟色丝经于木桁上，随所欲作花草禽兽状。以小梭织纬时，先留其处，方以杂色线缀于经纬之上，合以成文，若不相连。承空视之，如雕镂之象，故名刻丝。如妇人一衣，终岁可就。虽作百花使不相类亦可，盖纬线非通梭所织也。这里又写作"刻丝"。明代谷应泰《博物要览》记宋锦名目则写作"克丝"。据清代汪汲《事物原会》引《名义考》谓：剋、克、刻三字皆读此音。缂丝之缂当作缂是也。故统称"缂丝"。

缂丝是一种显示手技性的劳动。小幅者把经丝架绕于木框上即可动手进行缂织。织时于经面下挟以图样，用毛笔依样将花纹轮廓拓描到经丝上，再按花纹轮廓以小梭引各色彩纬，一小块一小块地分别缂织。其实，两花界划之间的纬丝并不相连，如果碰到竖向直线的边界，就有一条裂缝，所以称"通经断纬"。1973 年新疆吐鲁番阿斯塔那出土了一条唐代的缂丝带，系木俑衣带。整条衣带长 9.3厘米、宽 1 厘米，用草绿、中黄、宝蓝、淡蓝、橘红、浅棕、茶褐、白色八种纬丝，以通经断纬的织法，缂织出精致的几何花纹。这也是我国目前考古发现的最早的缂丝实物（图 1–34）。缂丝的技艺，易学难精，要求织工必须具备熟练的缂织技巧和较高的艺术修养。南宋的朱克柔、沈子蕃、吴煦等人都是缂丝名家，他们创造了许多表现书画笔致和晕色变化的缂织方法，把缂丝的手工技艺发展到了高峰。（图 1–35~ 图 1–41）

图1-34 几何纹缂丝带 唐 1973年新疆吐鲁番阿斯塔那出土

图1-35 沈子蕃缂丝梅鹊图轴
南宋 故宫博物院藏

图1-36 朱克柔缂丝莲塘乳鸭图
南宋 上海博物馆藏
此件缂丝幅式大，组织紧密，丝缕匀
称，层次分明。其中在青石上缂制有
隶书小款"江东朱刚制，莲塘乳鸭图"，
下有"克柔"印一方，当为朱克柔作品。

图1-37 紫鸾鹊谱摹纹 宋
《紫鸾鹊谱》是宋代缂丝
中的名作，因用于装裱书
画，故颇富装饰性。下图
为上图的局部纹饰。

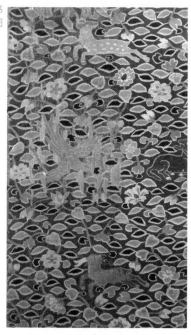

图1-38 缂丝紫天鹿
北宋 故宫博物院藏
此件缂丝用了10余
种色丝，采用平缉、
环缂的方法，织出鹿、
羊、鸾及海棠、茶花、
石榴、荷花、菊花等，
配色大胆且极富写实
效果，装饰性很强。
原物为书画包首。

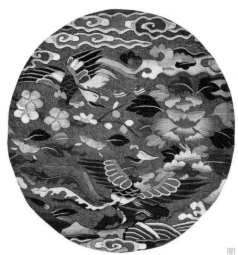

图1-39 金地缂丝鸾凤牡丹纹圆补 明

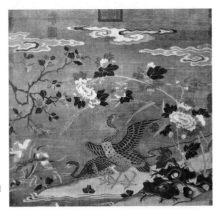

图 1-40 缂丝芙蓉双雁图轴
明 台北故宫博物院藏

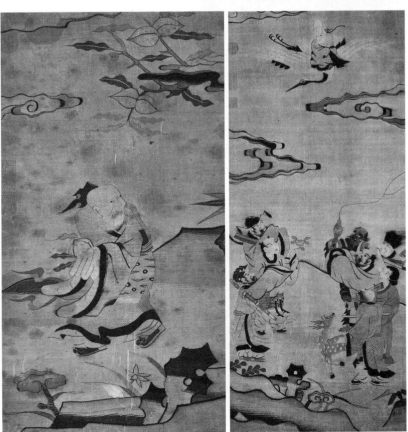

图 1-41 缂丝东方朔偷桃图与缂丝八仙图轴 元 故宫博物院藏

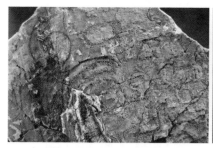

图1-42 "辫子股"刺绣印痕 西周 1974年陕西宝鸡茹家庄出土

3. 绣之精巧

刺绣是中国古老的手工技艺。据《尚书·益稷》记载，虞舜时就有五彩绨绣的衣服了。但我们现在所能见到的殷商和西周时期的刺绣作品已不是实物，只是黏附在泥土上的痕迹。1974年12月，陕西宝鸡茹家庄西周墓淤泥中发现了辫子股针法的刺绣痕迹（图1-42）。"辫子股"本是一种女孩子的发式，即将三股头发辫结成一条。刺绣借其名，称作一种来回锁连的针法。"辫子股"也称"辫绣""锁绣"，运用这种针法不但可以绣出长长的连缀不断的线条，而且将线条排列起来，还能形成不同色彩的块面。从出土的战国时期刺绣实物看刺绣工艺已很复杂。1982年湖北江陵马山一号战国楚墓出土了一批丝绸刺绣品，它的数量之多、保存之完好、色彩之灿烂缤纷，都是前所未有的。如"对凤对龙纹绣浅黄绢面衾"和"一凤一龙相蟠纹绣紫红绢单衣"，上面绣着的龙、凤、花卉等，图案层次分明，交错有致，非常生动，主要使用了"辫子股"的针法，且其表现力已有明显的提高。至汉代，出土的刺绣品就更多了，"辫子股"仍作为主要的施绣针法，但在艺术的处理上已走向了多样化。1972年湖南长沙马王堆一号汉墓的出土物中，就有绣花袍、锦绣枕、绣花包袱、绣花镜套、绣花香囊、绣花手套等。这些出土物色彩鲜艳，纹样繁缛富丽，其中在衣物疏竹简"遗册"中记录了三种刺绣的名称："信期绣""乘云绣""长寿绣"。经与实物相对照，图案都很复杂，以流动的云纹为主。有龙头或是凤头与云纹相连成的"云中龙"或"云中凤"，有云和鸟相连的"云鸟纹"，有"方棋纹"，有云

间飘动着穗状的"茱萸纹",想象力非常丰富。那么,这些刺绣又为何叫"信期、乘云、长寿"呢?这与茱萸有关。古代风俗,九月九日重阳登高要佩戴茱萸,传说可以驱邪避灾,所以重阳节也称"茱萸节"。在当时,人们相约登高,畅饮菊花酒,此也叫"茱萸会"。南朝梁吴均《续齐谐记》:汝南桓景随费长房游学累年,长房谓曰:九月九日汝家中当有灾,宜急去,令家人各作绛囊,盛茱萸以系臂,登高饮菊花酒,此祸可除。景如言,齐家登山,夕还,见鸡犬牛羊一时暴死,长房闻之曰:此可代也。唐代诗人吟咏的"辟恶茱萸囊,延年菊花酒",便是出典于此。古人相信茱萸寓意驱邪避灾,以九月九日为期,并信守这个吉日,故而有了"信期"之名。既然信期能够驱邪避灾,那么也就由此而"乘云"升仙、遐龄"长寿"了。将茱萸附丽于锦绫和其他工艺品上,虽说只是借传说之故,为造者之意,却也表达了当时人的一种吉意和愿望。(图 1-43~ 图 1-50)

图 1-43 对凤对龙纹绣浅黄绢面衾 战国 1982 年湖北江陵马山一号战国楚墓出土

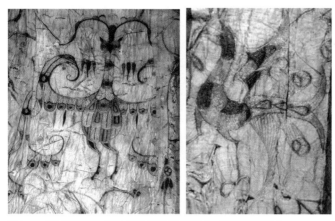

图1-44 凤鸟花卉纹绣 战国 1982 年湖北江陵马山一号战国楚墓出土

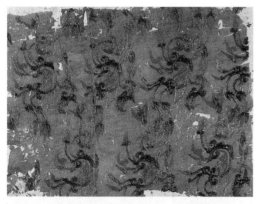

图1-45 绢地茱萸纹绣 西汉 1972 年湖南长沙马王堆一号汉墓出土

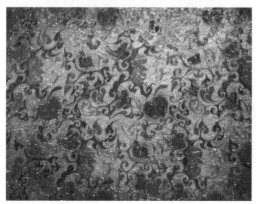

图1-46 黄褐色对鸟菱纹绮地"乘云绣"西汉 1972 年湖南长沙马王堆一号汉墓出土

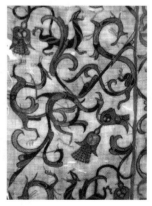

图1-47 龙凤虎纹绣 战国 1982 年湖北江陵马山一号战国楚墓出土

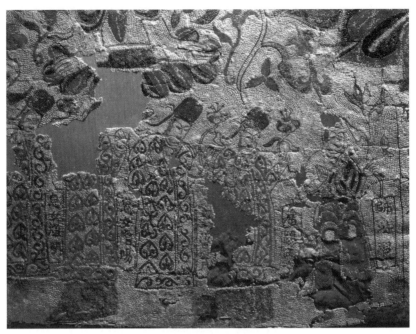

图 1-48 刺绣佛像供养人 北魏 1965 年敦煌莫高窟 125 至 126 窟间出土
这是一件北魏太和十一年（487 年）广阳王元嘉的刺绣供养像。画面人物均穿胡服，身旁各有名款。
边饰用二晕配色忍冬联珠龟背纹花边，除边饰部分留出绢地外，其余部位满地施绣。

图 1-49 绢地"长寿绣" 西汉 1972 年湖南长沙马
王堆一号汉墓出土

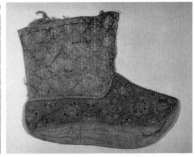

图 1-50 红色绫地宝相花织锦绣袜 唐 1983—
1985 年青海都兰热水出土
锦上大量使用宝相花的图案，连绣袜装饰上也
用了这种花卉图案，可见其途广泛。这件织
锦绣袜色调整体统一，花纹疏密形成对比。

唐代是刺绣针法大创新的时期。从出土的唐代实物来看，当时已经有戗针、擞和针、扎针、蹙金、平金、盘金、钉金箔等多种针法。其中戗针和擞和针的出现，使刺绣作品的色彩有了退晕和晕染的效果。自唐至宋，刺绣作品分化成欣赏性画绣和实用性刺绣两大类。之所以成为欣赏性画绣与宋徽宗的提倡和爱好不无关系，他在崇宁年间（1102—1106 年）于皇家画院设绣画专科，一时间著名绣工如思白、墨林、启美等相继涌现。欣赏性画绣既要求融会书画的风采气韵，又要求绣者有较高的艺术修养。在男耕女织的社会中，女孩子都要学习"女红"，都要掌握刺绣技艺，而富家小姐、名门闺秀又最有进行刺绣活动的条件，刺绣也已成为她们消遣、养性和从事精神创造的活动。因此，有了"闺阁绣"。闺阁绣也称"闺绣"，明代屠隆《考槃余事》卷二"宋绣画"条："宋之闺绣画，山水人物楼台花鸟，针线细密，不露边缝。其用绒一二丝，用针如发细者为之，故眉目毕具，绒彩夺目，而丰神宛然，设色开染，较画更佳。女红之巧，十指春风，迥不可及。"闺绣不但精细，掺和晕染，而且开启了刺绣书画之风，所以闺绣又称作"画绣"。到了明代，由于文人的介入和参与，画绣得到很大的提高和发展。上海的"顾绣"，不仅名噪一时，而且对后世影响深远。（图 1-51、图 1-52 ）

图 1-51 顾绣八仙庆寿挂屏 明 台北故宫博物院藏

图 1-52 顾绣西湖图册之双峰插云 清 台北故宫博物院藏

图1-53 韩希孟顾绣作品四幅 明

　　顾绣也称"露香园刺绣"或"顾氏露香园绣",原指明代上海顾家的刺绣。顾氏家族的顾名世以嘉靖三十八年（1559年）进士著称,其家宅花园名"露香园"。他的次孙顾寿潜善画并从师于董其昌。寿潜之妻韩希孟,工画花卉,精于刺绣,世称"韩媛绣"。顾绣的特点是摹古人名迹作为绣稿,针法丰富,丝理与画理融合,能够以最恰当的针法来表现物象的肌理。刺绣作品之细腻逼真,是明代其他绣种所不及的。（图1-53）

清代康熙、雍正、乾隆三代的宫廷刺绣，极尽奢华之能事。从皇帝的袍服到诸官员的四季服装，都以刺绣或缂丝补子为饰，精丽异常。一般官员悬挂的各种佩饰，如荷包、烟荷包、钱袋、扇套、眼镜套、表套、火镰袋、扳指套、褡裢等佩饰品也都是精巧的刺绣艺术品。19世纪中叶，由于市场的多方面需求和刺绣产地的不同，商品绣形成了各自的地方特色。著名者有北京的"京绣"；江苏苏州的"苏绣"；广州、潮州、南海、番禺、顺德的"粤绣"；四川成都的"蜀绣"；湖南长沙的"湘绣"；浙江温州的"瓯绣"；河南开封的"汴绣"；湖北武汉的"汉绣"等。其中以苏绣、粤绣、蜀绣、湘绣这四个地区的刺绣产品销路最广，因此有了"四大名绣"之称。（图1-54~ 图1-58）

图1-54 粤绣"孔雀开屏"扇套 清
扇套采用七枚二飞白色素缎，以五彩丝线绣制而成。一面绣杏林春燕，另一面绣有孔雀、牡丹、寿菊、山石。所用针法有齐针、平套针、打子针、滚针和平针等。

图1-55 粤绣褡裢 清
褡裢是佩戴在身上的装饰品,同时也是钱包。此为褡裢的一面,绣了公鸡、燕子、牡丹、鸡冠花、太湖石等图案。整个画面生动活泼,极显生活情趣。此件刺绣使用的针法有打子针、散套针、滚针、钉针、戗针等。

图1-56 刺绣眼镜盒 清
眼镜盒的两面均绣有精致的花鸟图案。其中一面以彩丝绣孔雀开屏、红牡丹等图案;另一面绣了鹿、仙鹤、梅花、青松等图案。

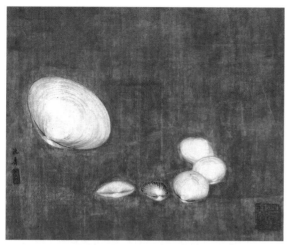

图1-57 沈寿绣蛤蜊图 清
此件传世品绣大小蛤蜊六个，均以明暗表现其立体感及肌理，形象逼真。幅左下方题"沈寿"名款，绣"雪君"朱章；右下角绣"姓名长在御屏风"朱印。这幅刺绣用了缠针、施针、撒和针、滚针（绣蛤蜊的边）、压针（绣黑线花纹）、斜缠针（绣名款及印章）等针法，并在大蛤蜊的高光处留出缎子绣底，巧妙地把蛤蜊的光亮质感表现了出来，底部颜色则用浅棕色烘染而成。

图1-58 苏绣十二生肖袖边纹饰 清
这是妇女上衣袖口的边饰，以十二生肖为主题，采用戏文及典故巧思构成十二个有情节的故事，图为其中的四个部分，分别是"白蛇传"（蛇）、"昭君出塞"（马）、"苏武牧羊"（羊）、"牛郎织女"（牛）、"苏轼赋鼠"（鼠）、"哪吒闹海"（龙）。运用撒和针、铺针、接针、戗针、缠针、松针、滚针刺绣而成。整个构图平稳简洁，配色秀美雅致，注重装饰效果。

清末民初有一位卓有贡献的刺绣家沈寿，生于清同治十三年（1874年），卒于民国十年（1921年）。江苏人。沈寿七岁学绣，十二岁就能将名家的绘画仿绣得惟妙惟肖，十五岁时名扬苏州城。次年与浙江绍兴举人余觉结婚。婚后两人共同切磋，刺绣技艺益发精进。所绣作品颇得慈禧赞赏，遂入宫廷教绣，继而在苏州、天津、南通创办绣校和女红传习所。为了研究刺绣，她于1905年东渡日本考察，回国后创制了表现光影的"仿真绣"。并在张謇的协助下出版了《雪宦绣谱》，分别从"绣备、绣引、针法、绣要、绣品、绣德、绣节、绣通"八个方面作了系统精辟的论述。沈寿对中国书画刺绣产生了很大的影响。

第二章

『考工记』的『画缋』

　　历史悠久的中国印染工艺，不仅种类繁多，染色和配色的高超技术也堪称世界一流。根据古代文献记载，染色工艺大致分作石染和草染两类。其中石染的使用略早于草染。1937年，考古学家在北京周口店龙骨山的山顶洞里发现了红色的粉末以及一些被染成红色的装饰品，贾兰坡在《"北京人"的故居》中说："所有装饰品的穿孔，几乎都是红色，好像是他们的穿戴都用赤铁矿染过。"经过鉴定，我们确认这些红色粉末就是赤铁矿粉。这充分表明两万多年前我们的祖先就已经对色彩的鲜明有了朦胧的认识，并且开始懂得颜色能够增加制造物的美感。随着生产的不断发展和审美的逐渐提高，人们对颜料的认识也逐步加深。1963年，在江苏邳县大墩子新石器时代遗址中出土了五块沉甸甸的赭土色的石块。石块质地坚硬，如用水蘸湿研磨，便会显现出深浅不同的赭红色来。很明显，这种石块很可能是当时用作染料的赭石矿。如果结合同时期的庙底沟遗址出土的石研磨盘和石杵等工具来推测，这应当就是当时人们所使用的染料。当时的人很可能就是利用这种矿石研制成粉末，并以此涂在身体上或是衣服上进行装饰美化的。从史料来看，远在五六千年以前，居住在黄河流域的人们就有用赭石在身体上涂绘各种花纹图案的习惯。这种做法，除了用来恐吓野兽以外，也作为氏族间互相区别的图腾标志。有出土的文物证明：西安半坡仰韶文化遗址出土的彩陶盆内壁所画之"人面鱼纹"，其额部和颌部的彩绘是由细密的刺纹组成（图2-1）。内蒙古白岔河流域岩画中的"人头像"，两个人像的面部除了刻有眼、鼻、嘴外，还饰有密密的纹饰（图2-2）。甘肃临洮出土的马家窑文化半山类型的"彩陶人头形盖纽"，三个人形的面部和颈部均满布花纹（图2-3）。这些出土物均为新石器时代文化遗存。从这些遗存中，

图 2-2 人头像图样 新石器时代 内蒙古白岔河流域岩画

图 2-1 人面鱼纹彩陶盆 新石器时代 1955 年陕西西安半坡村出土

图 2-3 彩陶人头形盖纽图样 新石器时代 甘肃临洮出土

我们看到早在原始社会时期，先民们已经懂得以纹面或是纹身的形式来装饰自己的身体了。《礼记·王制》记载：东方曰夷，被发文身，有不火食者矣。疏：越俗断发文身，以辟蛟龙之害，故刻其肌，以丹青涅之。周代《谷梁传》也有记载：吴，夷狄之国也，祝发文身。晋范宁解释曰：刻画其身，以为文也。这种绘画（绘面）的风俗，以后多流行于一些少数民族地区，甚至到了现代，还有遗迹可寻。如果说作为一种原始艺术形式，绘身（绘面）表现出了原始人的装饰思想萌芽的话，那么有色颜料的使用则更反映出了当时人对装饰的要求。尽管对于矿物颜料还只是最初的认识，但这一切足以证明原始人类的审美意识和审美行为已经在实践中逐渐地发生和成熟起来。新石器时代晚期，人们在学会了手工纺织和缝制衣服的同时，又发现衣服虽然保暖，但暖体的同时遮盖住了身体上的花纹。于是，人们便有了将纹身之花纹转移到衣服上面来的想法，即把衣服当成纹饰的对象。或许

是当时已经十分发达的陶器彩绘技术为人们在纺织品上纹缋装饰提供了条件,于是,一种以手绘形式用染料在纤维织物上纹缋的"画缋之工"出现了。周代时,衣服纹缋之风已相当盛行。随着工艺种类的增多,分工也更加细致了,画缋技术遂成为官府手工业的重要工种。当时的纺织生产被称为"妇功",与王公、士大夫、百工、商旅、农夫合称"国之六职"。官府设立典妇功、典丝、典枲、染人、掌葛、掌染草等官职,对纺织生产进行统一管制。其中"染人"指专门管理染色生产的官吏;"掌染草"则是负责掌握染料的官。官府还把专营纺织品精练和漂白的作坊称为"幌氏";把专营纺织品染色的作坊称为"锺氏";把专营在纺织品上绘画的作坊叫作"画"和"缋"。尽管生产工艺的分工很细致,但按照生产的需要,不同分工相互间还是有所联系和协作的。例如,"染人"掌染丝帛,而"幌氏"掌练丝帛,则幌氏之练以待染人之所染,因为"素功不立,彩色无所附焉"。《考工记》里记述了有关"百工"之事。其中"设色之工五",即画、缋、锺、筐、幌。《尚书·益稷》:"以五采彰施于五色,作服。"《蔡沈传》:"采者,青、黄、赤、白、黑也;色者,言施之于缯帛也。"《周礼·天官·染人》:"凡染,春暴练,夏纁玄,秋染夏,冬献功。"注:"染夏者,染五色。谓之夏者,其色以夏狄为饰。《禹贡》曰'羽畎夏狄'。是其总名,其类有六……其毛羽五色,皆备成章。染者拟以为深浅之度,是以放而取名焉。"这些都记述了当时染匠从事丝帛染色的情况。而且,除了官府的作坊外,民间妇女也从事纺织工作。在染料方面,除了使用丹砂(即朱砂)、石黄(即雄黄)等矿物质颜料外,也广泛地使用含有色素的植物染料(蓝草、茜草、紫草等)进行染色。《周礼·地官·掌染草》:掌以春秋敛染草之物(原注:染草,茅蒐、橐芦、豕首、紫荊之属),以权量受之,以待时而颁之(原注:权量以知轻重多少,时染夏之时)。意思是说,专门管理草木染料的官员一到春天或者秋天就到处敛获各种染料植物,称好重量,收买下来,以供浸染衣物之用。这里的"染草"即草木染料,现称为"植物染料"。据史料记载,战国至秦汉时期,商业活动频繁,商人囤积千斤丹砂或千石(每石120斤)茜草和黄栀,都可以富比千户侯。就这样,在印染实践中先民们总结出了各种媒染方法与

套染方法，人们对色彩的认识也不单只停留在染色植物的本色素上，而是通过各种套染工艺，使植物染的色彩更加丰富。例如，用茜草染色，浸染一次，得淡红黄色；浸染二次，得浅红黄色；浸染三次，得浅朱红色；浸染四次，得朱红色。而且，两种以上的不同染料也可以进行套染。如用靛蓝染色之后再用黄色染料套染，就会得到绿色；染了黄色以后再以红色套染就会出现橙色。《尔雅·释器》曰："一染谓之䌷、再染谓之赪、三染谓之纁。"《考工记》中有锺氏染羽，以朱湛、丹秫，三月而炽之，淳而渍之，三入为纁，五入为緅，七入为缁的记载。方以智《物理小识》卷六载："黄槐、青靛，绿则合之；紫则青红合，浅色则视轻重加减之；若椒褐、茶褐、荆茄色，有兼栌黄者、墨水者；皂矾、五倍子易毁布帛，今不用矣。栀子染黄，久而色脱，不如槐花，或用栌蘗。红苋菜煮生麻布，则色白如苎。"《淮南子》："以涅染绀则黑于涅。"涅即黑色。纁若入赤汁，则为朱。若不入赤而入黑汁，则为绀矣。若更以此绀入黑，则为緅。而此五入为緅是也。绀緅相类之物，故连文云君子不以绀緅饰也。若更以此緅入黑汁，即为玄。则六入为玄。

对周代染色工艺面貌的反映还屡见于各类文献中。《诗经》中就有不少诗篇描写了当时的服色。如《国风·郑风·出其东门》有"缟衣綦巾"和"缟衣茹藘"之句，"綦"是艾绿色，"茹藘"则是一种可以用来染红色的草。其意是素绢的衣裳、艾绿色的佩巾或是茜草染红的佩巾。《国风·邶风·绿衣》有："绿兮衣兮，绿衣黄裳。"《国风·王风·大车》有"毳衣如菼""毳衣如璊"之句，意思是说青色毛毡做车篷、红色毛毡做车篷。郭璞注：菼草色如雛，在青白之间；璊，赪也，即浅赤。《说文解字》：璊玉，赤色，故璊以赪为。除此，《礼记·祭仪》中也有"使缫，遂朱绿之，玄黄之，以为黼黻文章"。

商周时代，人们已经获得了染红、黄、蓝三种颜色的植物染料，并且利用这"三原色"套染出了各种各样的色彩。随着套染技术的进步，染出的色彩更加复杂、美观，呈现出一派万紫千红的景象。

1. "画缋之事，杂五色"

古代染色贵取其正（真），伪色（不真）少。《礼记·月令》："夏季令妇官染采，黼黻文章，必以法。故无或差贷，黑、黄、苍、赤，莫不质良。"这里"妇官"即"染人"，"采"作"五色"讲。

周代的君主除了继承商代的敬天思想外，更崇尚"礼"和"德"，甚至将色彩也作了"礼仪"的规定。他们把一年中四季的变化配上颜色：春青、夏赤、秋白、冬黑，加上季夏黄共五色。更有所谓"五色配五方"之说，即先东方之青，后西方之白；先南方之赤，后北方之黑；先天之玄，后地之黄（图2-4）。《周礼·春官宗伯·大宗伯》："以苍璧礼天，以黄琮礼地；以青圭礼东方，以赤璋礼南方，以白琥礼西方，

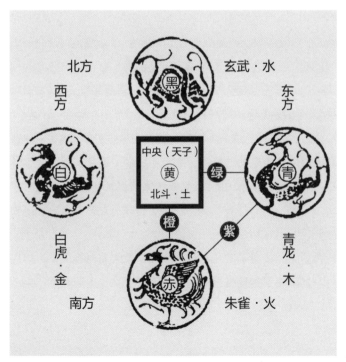

图 2-4 古代"五色配五方"示意图

以玄璜礼北方。"《考工记》中说画缋之事：杂五色。东方谓之青，南方谓之赤，西方谓之白，北方谓之黑，天谓之玄，地谓之黄。青与白相次也，赤与黑相次也，玄与黄相次也。青与赤谓之文，赤与白谓之章，白与黑谓之黼，黑与青谓之黻，五采备谓之绣。土以黄，其象方，天时变。火以圜，山以章，水以龙，鸟兽蛇。杂四时五色之位以章之，谓之巧。典章制度还规定各级官员之服装旗帜上必须用色彩画出或绣出各种图案，以示等级区别。天子、诸侯、大夫、士在祭祀、上朝、田猎、婚丧、会客、出兵等场合，各按礼制穿戴不同颜色、纹饰和款式的衣裳、头冠和足履。在不同等级之间，上可以兼下，下不可僭上。例如《周礼》规定"绿衣素纱"是贵族专用的礼服；贵族居则"衮衣赤舄"，出则"四马金车"。一般平民则"无衣无褐"。周代青铜器"颂壶"上铭文所记载的周王对颂的赏赐事件，足以窥见当时贵族衣饰的考究以及受赏赐者对自己权贵的显耀。

2. "衣正色，裳间色"

"一衣而五色备。"这种对颜色的严格规定，在服色上又形成了所谓"衣正色，裳间色"者。何谓正色？《太平御览》引《环济要略》："正色有五：谓青、赤、黄、白、黑也。"在古代，这五种颜色被视为主要的颜色，且有严格的使用规定。如"非列采不入公门"，以列采视为正服。因此，色彩成了"表贵贱，辨等列"的工具。据《魏志》记载：自公列侯以下，大夫以上，皆得服绫锦罗绮纨素金银饰缕之物，自是以下，杂彩之服，通于贱人。在以后长期的封建社会中，这种现象更为突出。汉代时，以冠帽种类和印绶的颜色作为区分官阶等级的依据。皇帝赤绶；诸侯王赤绶；诸国贵人、相国绿绶；公、侯将军紫绶；九卿中二千石、二千石青绶；千石、六百石黑绶；四百石、三百石、二百石黄绶；百石青绀绶。隋文帝时百官穿黄袍。唐代时，则开始以袍衫颜色区别官阶等级，规定"亲王及三品、二王后，服大科绫罗，色用紫，饰以玉；五品以上服小科绫罗，色用朱，饰以金；六品以上服丝布、交梭、双紃绫，色用黄；六品、七品服用绿，饰以银；八品、九品服用青，

饰以锡石"。可看出最贵者为紫色，朱色其次。《宋史》中也有相似的叙述：
"凡朝服谓之具服，公服从省，今谓之常服。宋因唐制，三品以上服紫，五
品以上服朱，七品以上服绿，九品以上服青。"又说"流外官及贡举人、庶
人，通许服皂"。明代宋应星在《天工开物·乃服》里指出："贵者垂衣裳，
煌煌山龙，以治天下。贱者裋褐枲裳，冬以御寒，夏以蔽体，以自别于禽兽。"
（图2-5、图2-6）

至于间色，实际上是指两正色相混所得之色。《太平御览》引《环济要
略》："间色有五，谓绀红、缥紫、流黄也。"由于当时统治阶级对颜色的规
定相当严格，这种由"正色"套染出来的"间色"织物是不能随便拿到市
场里去交换的。尽管这样，"间色"也被赋予了一定的含义。陈澔注解《礼
记集说》曰："木青克土黄，故绿色青黄，为东方之间色；火赤克金白，故
红色赤白，为南方之间色；金白克木青，故碧色青白，为西方之间色；水
黑克火赤，故紫色赤黑，为北方之间色；土黄克水黑，故骍黄之色黄黑，
为中央之间色也。"

图2-5 石青缎绣云雁纹补子 清
此系清代四品文官补服标志。该补面满
绣淡蓝色四方连续云纹，左上角盘针绣
一轮红日，平金银大雁穿云向日，含有
"指日高升"之意。

图2-6 缂丝麒麟补子 清
此系清代武官一品补服标志。整个补面缂丝花色繁多，特别用了孔雀羽线点染麒麟周围来突出瑞兽。补边则缂一条宽1.5厘米的石青地连续卍字纹，更显吉祥气氛。

3. "凡画缋之事，后素功"

所谓"画缋"，就是在纺织品上直接画出图案。这是织物装饰的一种方法。远在周代之前，人们就已懂得在织物上涂绘各种花纹图案了。从出土的实物来看，河南洛阳东郊的摆驾路和下瑶村殷墓就发掘过用黑、白、红、黄等色绘饰几何形图案的画幔。《礼记·丧大记》中所记述的画帷、画幌应当就是这样的物品。在当时，大大小小的贵族们，从天子到公卿大夫都身着以手工画缋各色花纹的丝绸衣裳，以此显示尊贵，以别庶人。在周代，每当统治者进行祭祖典礼时，王后就会穿上绘有彩色锦鸡的衣服来叩拜。《周礼·天官·内司服》："掌王后之六服——袆衣……。"《释名·释衣服》："王后之上服曰袆衣，画翚雉之文于衣也。"

《礼记·礼运》孔颖达疏："缋犹画也，然初画曰画，成文曰缋。"《考工记》中说："凡画缋之事，后素功。"郑玄注：素，白采也，后布之，为其易渍污也。不言绣，绣以丝也。郑司农说以《论语》曰：缋事后素。"缋"即"绘"。"缋事后素"是说绘画时"先布众色，然后以素分布其间，以成其文"。不过，对于这种解释，近人颇多疑问，认为也可能是用白色在画好的图案上

修饰之意。根据古代文献记载，皇帝冕服，自舜帝时起就有用十二种纹样为饰的做法，叫作"十二章"。十二章纹样既是皇帝服饰的专用图案，也是皇帝最高权力的象征，除皇帝之外，其他人是不能穿用的。对此的文字记载见于《尚书·益稷》，曰：予（指舜）欲观古人之象，日、月、星辰、山、龙、华虫，作会；宗彝、藻、火、粉米、黼、黻，绤绣，以五采彰施于五色，作服，汝明。以后"十二章"又有被改作"九章"者。宋代郑樵《通志》曰：《虞书》曰"予观古人之象，日、月、星辰、山、龙、华虫作缋，宗彝、藻、火、粉米、黼、黻绤绣"，备十二章。衣玄，裳黄。上六章在衣，下六章在裳；上画，下绣。夏商之世，皆相袭而无变……升日月于旌旗，服备九章。

到了封建社会，帝王礼服上基本还是这一套装饰。我们从唐代阎立本的"帝王图"和敦煌初唐的"冕服像"中可以看到日、月、星、山、龙、华虫、火、粉米、黼、黻等纹样。北京定陵出土的明万历皇帝缂丝十二章衮服，可能是现今最早也是十二章纹样最齐全的帝王服饰实例（图2-7）。其中团龙十二，用孔雀羽线缂成，具体为前身、后身各三，两肩各一，下摆两侧各二；日、月、星、山分布在两肩及领后；四只华虫装饰于肩部下侧；宗彝、藻、火、粉米、黼、黻等六章则织成四行，相对排列。清代皇帝朝服上也采纳了汉族的十二章图案，只是排列的方式有所不同。

对于十二章以及其形象和图案的释义，解释不一。伪托前汉孔安国《尚书传》把十二章写作"日、月、星辰、山、龙、华虫、藻、火、粉、米、黼、黻"。其解释是：日月星辰为三辰；华象草，华虫，雉也，画三辰山龙华虫于衣服旌旗。作会宗彝释为：绘，五彩也，以五彩成此画焉，宗庙彝樽，亦以山龙华虫为饰。又藻水草有文者，火为火字，粉若粟冰，米若聚米，黼若斧形，黻为两己相背。孔颖达所说的"雉五色象草华也"，大体与孔安国所说相同。隋代的顾彪在《尚书疏》中写道：日月星辰取其照临，山取其能兴雷雨，龙取变化无方，华取文章，雉取耿介，藻取有文，火取炎上，粉取洁白，米取能养，黼取能断，黻取善恶相背。宋代夏僎《尚书详解》说：日、月、星辰，称为三辰，取其照临也；山，能行云雨，人所仰望，取其镇也；龙，变化无方，取其神也；华虫为雉，文采昭著，取其文也；宗彝，绘以

图 2-7 上：万历皇帝缂丝衮服十二章复制件
下：万历皇帝缂丝十二章衮服 明

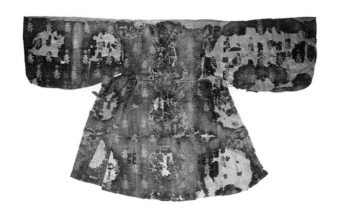

龙、蜼二兽，取其祀享之意；藻，水草之有文者，取其有文，取其洁；火，取其明，取其炎上；粉米，白米，取其洁白能养人；黼，黑白各半，斧形，取金斧断割之义；黻，青与白，两弓相背，取臣民从善背恶及君臣离合之意。

以后有人又按照上面的说明，做了类似的解释：

日、月、星辰，取其临照也，意即"普照天下"。

山，取其镇也，意即"重也，压也，安也"。

龙，取其变也，意即"变化无方"。

华虫，取其文也，意即"雉鸡"，所谓"文采昭著"。

宗彝，取其孝也，意即"画杯形祭器"，表示"不忘祖先"。

藻，取其洁也，藻为水草，意即"清以廉德"。

火，取其明也，即所谓"炎上"，火炎盛而向上。

粉米，取其养也，意即"养人"。

黼，取其断也，用黑白两色画成斧形，象征"果断"。

黻，取其辨也，用青黑两色绣成两"弓"相背的形状，象征"见善背恶"。

染缬

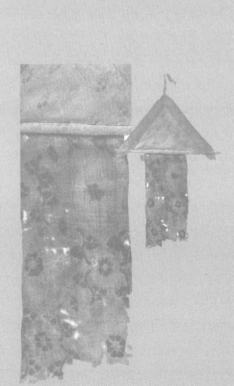

古人用染料染色，方法通常有二：其一是将丝缕染好后再织，曰"先染后织"（织物中如锦等）；其二是将织物织好后再染，叫"先织后染"（织物中如绮、罗、纱、绢等）。《尚书·禹贡》有兖州厥篚织文、扬州厥篚织贝的记载。《书经要义》载，吴临川曰："染其丝五色，织之成文者，曰'织贝'，不染五色而织之成文者，曰'织文'。"《六书故》亦云"织素为文曰绮，织彩为文曰锦"。由此可以看出，素丝织花者称"织文"，而色丝织花者则称"织锦"。织文是先织后染，织锦是先染后织。汉代王充《论衡·量知篇》："恒女之手，纺绩织纴；如或奇能，织锦刺绣。"又说："绣之未刺，锦之未织，恒丝庸帛，何以异哉？加五采之巧，施针缕之饰，文章炫耀，黼黻华虫，山龙日月。学士有文章，犹丝帛之有五色之巧也。"

当平织的丝织品出现之后，随着染色的复杂化，人们已完全可能用多彩的丝线在丝绢上进行刺绣，或是直接用颜料画出五彩的图案。提花装置的发明使人们可以用五彩的丝线织成灿烂的锦缎，在装饰方法上的确是划时代的。然而，不管是素丝织花的文绮，还是色丝织花的锦缎，作为丝织物，它们只是丰富了纺织品的品种，而不能取代刺绣和画缋的作用。因为无论在装饰上还是在质地上，它们都没有刺绣的那种自由，也没有画缋的那种轻柔。也许正是这种效果上的悬殊，必然要淘汰一些不合理的手段，代之而起的应该是新的技术。基于这种情形，画缋给了印花以启发，印花则将画缋工艺化了。因此，印花也就自然地取代了画缋向前发展了。从1972年在湖南长沙马王堆一号汉墓出土的印花纱和印花敷彩纱上的花纹，就可以清楚地看出这两者之间的过渡关系。这些印绘丝织物上的花纹都是用凸纹版印墨色枝蔓而成。至于敷彩则是在印制好的纹样上再以毛笔敷绘蓓蕾、

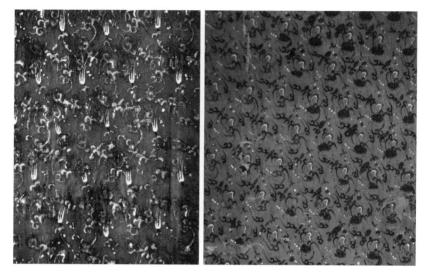

图 3-1 绛地和黄地印花敷彩纱 西汉 1972 年湖南长沙马王堆一号汉墓出土

花穗和卷叶上的色彩，也就是说，这种纱是先印后画的。（图 3-1）

在织物上印花敷彩，既可以说是画缋与印花的结合，也可以说是画缋向印花的过渡。由画缋与印画结合，最后发展为印花，从印染发展的角度看，是合乎逻辑的。西汉初年的印花敷彩纱就充分说明了这一点。

汉代以后，凸版印花丝织品的生产得到了进一步的发展，并且逐渐形成一种新的技术体系——染缬。到了唐代，这种工艺的发展已具相当规模，技术也日臻成熟。"妇人衣青碧缬，平头小花草履"更是风行一时，甚至男人身上穿的小袖齐膝袄子也有染缬团花。在唐人的诗歌中，染缬也多有反映，如白居易之诗句"山石榴花染舞裙""染作江南春水色""带缬紫葡萄"；李贺之诗句"杨花扑帐春云热，龟甲屏风醉眼缬"，"醉缬抛红网"；杜牧之诗句"花坞团宫缬"等。通过这些诗句我们可以推想染缬在唐代的流行和普及的程度。唐开元年间（713—741 年），染缬还被定为礼仪制度。

染缬，即古代的丝绸印染。从工艺来讲，染缬又可以分为手工染缬和型版染缬两类。其中手工染缬包括手工描绘、手绘蜡缬和绞缬等。而手工描绘、手绘蜡缬的各种工艺在型版印花中都曾应用，只有绞缬是一种独特的与型版印花完全不同的工艺。型版染缬根据印花版的不同分为凸版（阳

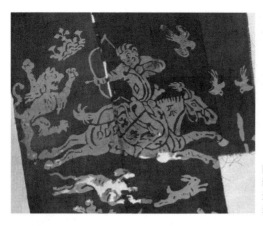

图3-2 狩猎纹染缬 唐 1972年新疆吐鲁番阿斯塔那出土
这种丝绸纹样是用油纸漏版经过刮浆防染而显花纹的。

版）和镂空版（凹版或阴版）两种。其中凸版染缬是以凸出的部分作花上色印制的，制作比较简单，通常有压印和拓印两种。而镂空版染缬则是由凹进去或镂空的部分作花上色印制的，其工艺又可分为一次防染和二次防染。所谓一次防染，就是用镂空花版防染，直接染色，如夹缬。二次防染则首先将镂空花版防染，先涂上一些防染剂，如蜡、灰之类，然后再用这些防染剂去防染染料，之后再进行染色，最后去掉防染剂，染缬即成。（图3-2）

唐代染缬的品种很多。元代有一本叫作《碎金》的通俗读物，记载了9种染缬名目，这些染缬名目，其实在唐代就已有了。

檀缬，可能是以色调特点而定的染缬之名。檀为浅赭色。在古代，妇女眉旁的晕色叫作"檀晕"，所谓"檀晕妆成雪月明"。这种檀缬有些像浅赭色的绞缬，带有色晕的效果。

蜀缬，即蜀中染缬，是以地区而定的染缬之名。白居易的长诗《玩半开花赠皇甫郎中》里就有"成都新夹缬，梁汉碎胭脂"的诗句。《唐书》所记"蜀缬袍"即此。

锦缬，指绞扎成几何纹的染缬，可能是方胜格子的式样。

茧儿缬，可能是以花纹定名，即几何形纹形似蚕茧状。

三套缬，即三套色的丝绸印花。

鹿胎缬，可能是以花纹定名，是一种好像梅花鹿斑纹的紫地白花或红地白花的染缬。根据宋代欧阳修《洛阳牡丹记》记载："鹿胎花者，多叶紫花，有白点，如鹿胎之纹。"沈从文先生认为，鹿胎缬当为模拟鹿胎纹样、紫地白花的一种绞缬产品。

撮缬，即撮晕缬，一种带有晕缬效果的绞缬。

浆水缬，即指其工艺制作的特点是用糊料进行染色，类似近代的"浆印"。

哲缬，"哲"也作"折"讲，根据沈从文先生考证，其当是折叠以后再行绞的缬。

此外，我们从唐宋时期的一些名人笔记中，还可以见到一些染缬的名目，譬如：

鱼子缬，花纹细密有如鱼子形状的染缬。

玛瑙缬，可能是撮晕缬之最繁复者，使用绞缬之法，能染出像玛瑙色彩的美丽纹理。

醉眼缬，也叫"醉缬"，是一种花纹为小点状的绞缬，与鱼子缬很相像，也是出土实物中最常见的纹样图案。唐人李贺之诗句"醉缬抛红网"和"龟甲屏风醉眼缬"，应当就是指这种缬样。南北朝庾信的诗中也有"花鬟醉眼缬"的句子。"花鬟"是一种发式。当时的妇女习以缯束其发，名曰"缬子髻"。而用醉眼缬系扎发髻，乃是当时很时髦的一种风尚。

团窠缬，类似织锦中的团花。团窠，原是一种圆形或近似圆形的丝织纹样，在唐代颇为流行。这种纹样常以两只对称的动物组成，如对狮、对羊、对鹿、对马、对凤等（图3-3、图3-4）。以后又发展成"宝相花"之类的团花。团花的外廓，往往有一圈"联珠"，如图3-5中在纵横排列后的空隙处配置以花树、对兽纹样。唐代崔令钦《教坊记》有"圣寿乐舞，衣襟皆各绣一大窠，皆随其衣本色"的记载。《宋史·舆服志》中也有"景祐元年，诏禁锦背、绣背、遍地密花透背采缎，其稀花团窠、斜窠杂花不相连者非"的记载。宋代陆游《剑南诗稿·斋中杂题》："闲将西蜀团窠锦，

自背南唐落墨花。"唐代张彦远在《历代名画记》中记述了这样一段文字，曰："窦师纶，字希言，纳言陈国公抗之子。初为太宗秦王府谘议，相国录事参军，封陵阳公。性巧绝，草创之际，乘舆皆阙，敕兼益州大行台检校修造，凡创瑞锦宫绫，章彩奇丽，蜀人至今谓之'陵阳公样'。……高祖、太宗时，内库瑞锦、对雉、斗羊、翔凤、游麟之状，创自师纶，至今传之。"

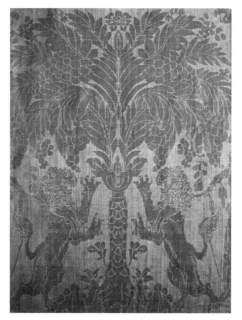

图 3-3 花树对狮纹绫 唐 日本正仓院藏

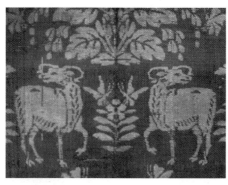

图 3-4 紫地花卉对羊纹锦 唐 日本正仓院藏

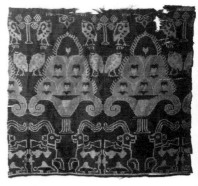

图 3-5 花树对鸟对羊纹锦 唐 1959 年新疆民丰

《历代名画记》初稿成于唐代大中元年（847 年）。窦师纶是唐代初年被派往益州，也就是今天的四川做行台官的，如果从太宗时算起，至张彦远写书，已有 200 多年。在窦师纶的家庭中，有不少人是从事工艺的。而窦师纶在四川的官职也是兼管修造皇室用物。他被封为"陵阳公"，并亲身参加蜀地上供锦绫的图案设计，且形成了一定的风格，被当时的人称作"陵阳公样"。那么，"陵阳公样"究竟为何样？《历代名画记》中只提到了四种题材，未加详述。根据史料记载，初唐时花环团窠动物图案就已有出现，盛唐时曾一度盛行，至中唐仍有流行。这一时间当与"陵阳公样"的流行时间吻合。唐人卢纶曾有诗云"花攒骐骥枥，锦绚凤凰窠"；与他同时代的另一位诗人王建在他的《宫词》里也作有"罗衫叶叶绣重重，金凤银鹅各一丛"的诗句。这些诗句所描绘的应该是当时人们服饰上流行的花样图案，也就是花环团窠纹。再者，我们从出土的唐代金银器上也能见到这类花环团窠纹样，它们的流行时期也是在初唐和盛唐。对应以上这些现象应该可以说明花环团窠与动物纹样的联合其实就是"陵阳公样"的模式。由于当时织锦上"陵阳公样"的流行也直接影响了印染工艺，因此，在染缬中便出现了形似团花的团窠缬了。（图 3-6~ 图 3-8）

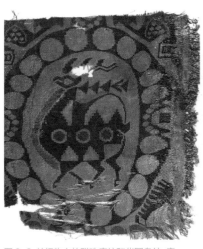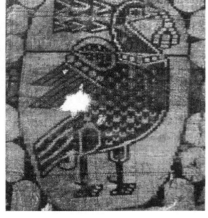

图 3-6 丝织物上的联珠鹿纹和华冠鸟纹 唐

图 3-7 联珠狩猎纹锦 隋 日本法隆寺藏　　图 3-8 联珠狩猎纹锦 唐 日本正仓院藏

1. 唐明皇与"三缬"的故事

隋代前后的一部文献《二仪实录》记载:缬,秦汉间始有之,不知何人造;陈梁间,贵贱通服之。炀帝诏内外官亲侍者许服之。然就"三缬(即蜡缬、夹缬、绞缬)"的叫法,的确是从唐代开始流行起来的。

唐玄宗时,丝织品的产量空前增加。丝织工艺品的生产几乎遍布全国各地。由于丝织品的大量生产,染缬的生产规模也出现了继两晋、南北朝之后的又一次空前发展,不仅北方和四川等地区有加工生产,南方也随着丝织印染物的发展而有了染缬的生产。宋代王谠《唐语林》卷四记载了一位柳氏的故事,梗概如下:

柳氏自隋之后,家富于财。尝因调集至京师,有名娼曰娇陈者,姿艺俱美,为士子之所奔走。睦州一见,因求纳焉。娇陈曰:第中设锦帐三十重,则奉事终身矣。本易其少年,乃戏之也。翌日,遂如言,载锦而张之以行。娇陈大惊,且赏其奇特,竟如约,入柳氏之家,执仆媵之礼,节操多中表所推。玄宗在人间,闻娇陈之名,乃召入宫。见上,因涕泣,称瘤疾且老。上知其不欲背柳氏,乃许其归。因语之曰:"我闻柳家多贤女子,可以备职者,为我求之。"娇陈乃以睦州女弟对,乃选入充婕妤,生延王及永穆公主焉。

文中之柳氏,籍贯睦州,即今之浙江桐庐、建德、淳安境内。入选进

图 3-9 花卉连续纹夹缬 唐 甘肃敦煌出土 英国维多利亚和阿尔伯特博物馆藏

宫的柳婕妤有一个妹妹，曾于柳婕妤生日时送其所做"夹缬"给王皇后作贺礼，《唐语林》曰：柳婕妤有才学，上甚重之。婕妤妹适赵氏，性巧慧，因使工镂版为杂花，象之而为夹结（缬）。因婕妤生日，献王皇后一匹。上见而赏之，因敕宫中依样制之。当时甚秘，后渐出，遍于天下。

这种"夹缬"之法，由上述的记载可知，有可能是通过柳婕妤的妹妹带进了宫中，从而得到皇帝的称赏，又影响到民间。（图 3-9）

2. 蜡缬

蜡缬，就是用蜡进行防染印花的产品，现在通称"蜡染"。

蜡缬的制作方法是利用白蜡、黄蜡等能起排染作用的物质，加热熔化后在织物上画上图案，然后进行染色。染好之后，将蜡煮洗干净，织物上就会呈现出色地白花的效果。这是单色染的蜡缬。如果照此描绘并用不同的染料浸染几次，还能制作出五彩的蜡缬。傅芸子《论蜡缬屏风条》称，所谓蜡缬系以蜜蜡于布上描成纹样，浸染料中，及蜡脱落，留其纹样，再蒸而精之乃成。更有施二三重染者，尤其丽巧。蜡缬之法，恐亦为唐代工艺美术。

在通往西域的"丝绸之路"上，新疆的吐鲁番和甘肃的敦煌两地曾陆续出土了大批的唐代印染织物。

吐鲁番出土的印染品发现于阿斯塔那北区的墓葬中（图 3-10）。其中属于唐代的有：

（1）棕色地绞缬菱格绢，1969 年第 117 号墓出土。根据与其同墓出土的唐永淳二年墓志可知其年代为 683 年。

此绢为平纹组织，染前拆成数叠（六层），加以缝缀，然后染色，因此出土时为染出花纹而缝缀的线还未拆去，可以清楚地看出当时折叠和缝缀的方法。染后形成的花纹总体呈现菱格，菱格线上都有一行缝缀的针脚，围绕每一针脚形成长圆形的白斑，有晕缬效果。这种晕缬花纹，可能是所谓的撮缬。而构成菱格的每一长圆白斑，又好像是茧儿缬。

（2）绞缬菱格绢，1959 年第 304 号墓出土。根据与其同墓出土的唐垂拱四年墓志可知其年代为 688 年。

此绢染前扎结方法与上件基本相同，只是菱格较大，每幅的折叠层次较少（只有三层），在菱格上绉折的线纹多而密，原件有四幅缝在一起。

（3）棕色地斜方格小花印花绢，1968 年出土。

其图案结构为圆点组成的斜方格，方格线交叉处置四瓣小花，格内为六瓣花，花纹白色。

（4）绛色地云朵团花印花绢，1968 年出土。

其图案结构用小云朵等组成斜方格，每格内置一团花。

（5）土黄地云朵六瓣花印花绢，1964 年第 29 号墓出土。

其图案结构用小云朵和花枝组成斜方格，每格内置一双重的六瓣花。

（6）黄地散花印花绢，1968 年第 105 号墓出土。

此绢为两套版印染，一套为白色较小的四瓣花；一套为淡黄色稍大的六瓣花。小花较密，大花较稀。两花作不规则的间隔，并且有重叠者。

（7）绿色团花印花绢，1968 年第 105 号墓出土。

其底色为赭黄色。此绢为两套版印染，一套为白色的三点纹；一套为绿色团花和四瓣小花作间隔排列。两套版的重叠关系无规则。

图 3-10 唐代印染品 1968 年新疆阿斯塔那出土
这些小散花纹都是以漏版强碱性浆料防染印花而成。

（8）绛红色地四瓣花印花纱，1968 年第 108 号墓出土。根据与其同墓出土的唐开元九年郧县（今郧阳区）庸调麻布可知其年代为 721 年。

其图案为四瓣形的小白花，作斜格排列。

（9）淡黄地鸳鸯纹印花纱，1968 年第 108 号墓出土。（图 3-11）

纱为平纹组织，淡黄地显白色花纹。其图案花纹有两种：一是花树下

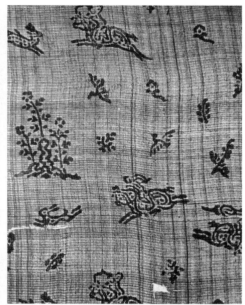

图 3-11 淡黄地鸳鸯纹印花纱 唐 1968 年新疆吐鲁番阿斯塔那出土
花纹系漏版强碱性浆料防染印花而成。

图 3-12 绿地狩猎纹印花纱 唐 1968 年新疆吐鲁番阿斯塔那出土
花纹系漏版强碱性浆料防染印花而成。

两只相向的鸳鸯；一是两朵花的折枝。前者较大，后者较小。两者间隔排列成四方连续。

（10）绿地狩猎纹印花纱，1968 年第 105 号墓出土。（图 3-12）

纱为平织方目纱，每厘米经线 24 根，纬线 42 根，比较稀疏。图案为狩猎纹，复杂生动，有山有树，有飞鸟、云朵，也有惊兔和奔鹿。狩猎者驱马追赶，有的弯弓欲射，有的正要张索。其中每个形象虽是"散点"配置，却使人感觉不到松散，相反觉得紧凑而活泼，好像在绢上展现了山野的生机一般。

敦煌发现的印染品主要为莫高窟盛唐时期的彩幡，1965 年分别发现于第 130 窟窟内的岩孔中和第 122、第 123 窟窟前地下。现列举如下：

（1）绞缬绢幡。

幡身为湖蓝色，扎染菱形纹。

（2）绞缬绢幡。

绢身第一段和第三段为褐色地，扎染成组的白点纹。

（3）绞缬绢带。

带为两层，一端打结，茄紫色地，绞染白点纹样。

（4）印花纱绢幡。

幡首为原色地印白色花纹纱。幡身第三段为黄色地绢，印染云头花鸟纹。

（5）灵芝花鸟印花绢幡。

幡身第二段为绛色地，印染灵芝花鸟纹。

（6）印花绢幡。

幡首为紫色地，印染出淡绿色的小团花。

（7）印花绢幡。

幡身为土黄地，印染白色小团花。

（8）湖蓝地云头花鸟纹印花绢。

出土仅为其残片，湖蓝色地，印染云头禽鸟花草纹。

（9）空首印花绢幡。

幡身第三段为淡青地，印染小团花；第四段和第五段为土黄地，印染六瓣花和四瓣花。

（10）绿地团花印花绢残幡。

其中较完整的一段为黄绢印成的绿地团花，团花间配以十字形小花。另一残片为黄绢印成的紫地团花。其中，绿地团花印花绢，花纹复杂而精致，团花分作三层，直径达7厘米。

值得注意的是，与此图案几乎完全相同的印花绢，也在新疆吐鲁番地区发现过。日本平凡社1931年出版的《世界美术全集》别卷第十二卷所载的一幅残幡，发现于吐鲁番东南的木头沟，其上便印染着这样的花纹。

以上印花实物，过去发表时多被定为"蜡缬"，这是不妥当的。事实上，有些印染工艺要比一般所指的蜡缬更为先进。最初蜡缬的花纹多是用蜡徒手绘制的，每画一个花样，只能印染一次，再染必须再画，过程比较麻烦，效果也较差。尤其是在经纬稀疏的纱上印花，漏印后蜡液很容易向花纹四

周的纤维浸润，致使花纹模糊不清。而出土的这些唐代印花纱绢，花纹轮廓清晰，图案精细，绝不会是蜡缬，而应该是用淀粉之类的浆状物漏印的，即所谓"浆水缬"。从图案线纹细密等情况观察，无疑是使用了比早期"夹缬"的镂花木版还要薄的材料。这种材料有可能是特制的油纸（据史料记载，宋代镂空印花技术已逐渐开始改用桐油涂竹纸以替代原用的木版印花）或是皮革之类的物品。

有两件原色地白花纱，漏版印花后没有染色而显现出白色花纹，其进一步证实了它们不是蜡染。这两件印染织物，一件是吐鲁番阿斯塔那地区出土的印花纱；一件是在敦煌发现的印花彩幡的幡首印花纱。两件纱的质地都较硬并且颜色暗淡，呈灰黄色，但显花的部分却色白且有光泽，质地也较为松散柔软。很明显，这是印花的剂料所起的化学作用。经过分析和化验鉴定，这些白色花纹是以碱剂于生丝物上印花所得。因而，它们应是碱剂印花的产物。

古代天然蜡质不易采取，唐人顾况在《采蜡一章》里说："采蜡，怨奢也。荒岩之间，有以纩蒙其身，腰藤造险，及有群蜂肆毒。哀呼不应，则上舍藤而下沈壑。"足见采蜡之艰难。因此，聪慧灵巧的印染工人根据丝织物的性质，巧妙地运用碱剂对丝胶的化学作用和因此而产生的物理作用（即生丝和熟丝具有不同的折光效果），创造了"碱剂印花法"。在唐代，用碱多为灰（如草木灰、蛎灰等）。这类碱性较强的物质能够使花纹部分的生丝丝胶膨化润胀，直至被碱剂溶解，从而显现出与原色地不同的效果。使用碱剂在生丝物上印花，经过漂练去除丝胶，印花部分便成了带有光泽的"熟丝"，因而显花。（图3-13、图3-14）

由于碱剂印花的方法对丝纤维的损伤太大，在以后的年代里，这种工艺渐渐多用于棉织物了。一是因为棉纤维的应用大量普及，二是由于棉纤维有不怕碱的特性。至于丝绸的防染则改用石灰和豆粉调制的浆料了。今天，在一些地区还不时能看到用纯纸型的单面镂空版印染的"浆水缬"。这种型版的宽度一般与幅宽一致，长度则可任意调整。印花时只要将此花版压在织物上，然后刷上石灰和豆粉调制的浆料，投入染缸染色，染成之后，

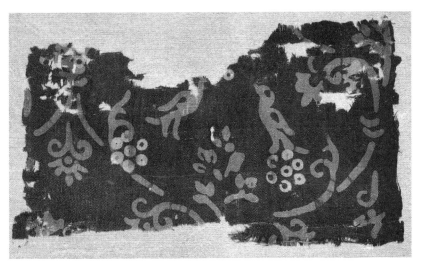

图 3-13 花鸟纹蜡缬断片 唐 新疆吐鲁番阿斯塔那第九区二号墓出土
印度新德里国立博物馆藏

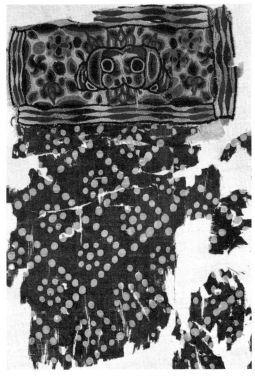

图 3-14 刺绣及蜡缬断片 唐 新疆吐
鲁番阿斯塔那第六区三号墓出土
印度新德里国立博物馆藏

刮去或洗去浆料，即可显现出白色花纹。

从用蜡画于布帛然后印染，到直接用镂空版漏印；从用碱剂防染，到调浆防染，充分显示了唐代印染技术的成熟与进步。

3. 绞缬

"缬"在词义上有"结"的意思。《说文解字》云："缬，以衣衦报物谓之缬。"《韵会》："缬，系也，谓系缯染成文也。"唐代玄应《一切经音义》曰："以丝缚缯，染之，解丝成文曰缬也。"宋代《类编朱氏集验医方》解释为"缬，系也"。意指系缯帛而后染之，使系处形成一定的花纹。元代胡三省《通鉴注》：缬，撮采以线结之，而后染色，既染则解其结，凡结处皆原色，余则入染色矣。其色斑斓，谓之缬。我们从当时的这些文献中了解到，这种"系布帛入染"的方法应该就是古代的"绞缬"。尽管"缬"字的出现较晚，但其母体在汉代却已有之。而且此工艺方法至今还有使用，只是名称已由古时的"绞缬"渐渐通俗化为"扎染"了。

在染缬中，相对而言，绞缬是最简单的一种。因为它是用扎结的办法，通过浸染使结处在染色时产生防染作用而显现花纹。绞缬的制作方法多种多样，其中较有特点的有四种，即缝绞法、捆扎法、包扎法和打结法（图3-15）。

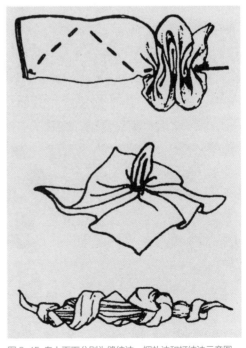

图 3-15 自上而下分别为缝绞法、捆扎法和打结法示意图

　　缝绞法是以针引线穿过织物，随着针脚的变化和面料折叠的次数，在串缝后抽紧打结，然后入染，染后即可产生不同的花纹变化。也可以用针自上而下反复绞缝，或是在对折面料的中间夹上一根麻绳再作绞缝，通过浸染都会形成特殊的效果。

　　捆扎法是将面料折叠后以线或绳进行捆扎、撮扎，或是用木条夹板固定面料后再进行染色。目前所见最多的鱼子缬、鹿胎缬、醉眼缬都是依靠撮扎的方法得到的。

　　包扎法是将大小相等的豆类（黄豆、绿豆等）、谷类（苞谷、高粱等）或是小石子包裹在面料中扎结定型后再行染色的一种绞缬方法。

　　打结法是四种方法中最简单的一种，不需要针线，只需将织物浸水后进行折叠并打结行染即可。这是靠织物自身防染的一种方法。《旧唐书·懿宗本记》里记载了一个故事，其中提到京城小儿"叠布渍水，纽之向日，谓之拔晕"。这里"叠布"应当是指折叠布料织物；"渍水"则是指染色前先将织物在水中浸泡，目的在于织物染色时，绞结处会产生内应力，能阻碍染液向结内渗透，从而更好地达到防染作用；而"纽之"应该就是打结了。由此可见扎染在唐代的风行程度之盛。其方法之简便，就连小孩儿也能为之。

　　现所能见到的古代绞缬实物，在甘肃敦煌佛爷庙北凉时期的墓葬中和新疆吐鲁番阿斯塔那北朝至隋唐时期的墓葬中均有出土。（图3-16～图3-18）

图 3-16 绞缬断片 南北朝 新疆吐鲁番阿斯塔那第六区一号墓出土 印度新德里国立博物馆藏　图 3-17 绞缬断片 隋唐 新疆吐鲁番阿斯塔那出土 日本龙谷大学图书馆藏

图 3-18 绞缬断片两块 唐 甘肃敦煌出土
法国吉美博物馆藏

4. 夹缬

夹缬，即用夹版漏印的一种印染方法。这个夹版（漏花版），古代一般用薄木板雕镂，先刻成两片花纹相同的漏空花版（阴版），然后将布帛对折起来夹在两片花版中间，用绳捆牢；另在版侧不同的部位留有小孔，可以注入染液，当染液进入花版内就会沿着阴纹线条的空隙延伸，待染液干后拆去花版，布帛上便印

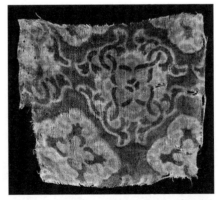

图 3-19 灰蓝地唐草团花夹缬 唐 法国吉美博物馆藏

出白色花纹。夹缬的图案特点是：花纹均左右对称，具有均衡规律的美。使用夹缬方法除可印单色白花外，也可套印出彩色的图案。（图 3-19~ 图 3-21 ）

夹缬在唐代曾经辉煌一时，论者多依据《唐语林》的记述。即唐玄宗时，宫中柳婕妤的妹妹所进献的夹缬，受到了皇上的称赏，"因敕宫中依样

制之"，夹缬遂成为宫中新奇之物。天宝九年（750 年），安禄山所接受的玄宗皇帝赏赐的礼品中就有一件"夹缬罗顶额"，其风格与现保存在英国大英博物馆里的夹缬应属同类。唐代宫廷中制作的夹缬屏风，现在日本正仓院保存有几件。这些实物，无论是花纹的精细大方，还是色彩的明快艳丽，都是今天的丝绸印染物所不能相比的，确实精绝而富特色。五代时，夹缬在民间生活中仍有广泛使用。《清异录》里就记有"尊重缬，淡墨体，花深黄"。到了宋代，夹缬工艺在北方仍在继续发展，而且时有新的缬样出现。北宋张齐贤《洛阳缙绅旧闻记》卷四云："开宝初，洛阳贤相坊染工人姓李，能打装花缬，众谓之'李装花'。"这种"装花缬"可能是仿照织锦花纹印

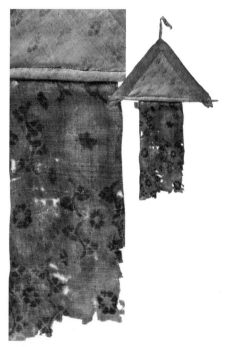

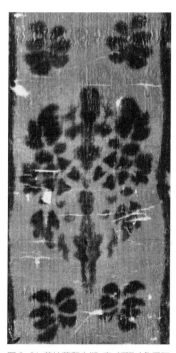

图 3-20 蓝花夹缬小幡 唐 甘肃敦煌出土 英国维多利亚和阿尔伯特博物馆藏
"幡"原泛指旗帜，后来多为佛教信徒许愿、还愿的一种标志。此幡头高 14.8 厘米，宽 26.9 厘米，作三角形，质地为织花绫。幡身为小花夹缬，由花叶组成四方连续图案。蓝色印染，疏密有致。

图 3-21 黄地蓝印夹缬 唐 新疆吐鲁番阿斯塔那第十区一号墓出土
印度新德里国立博物馆藏

染的多彩丝绸。1956年在江苏苏州虎丘塔中发现的藏经石函中，有一件北宋印花经袱，在碧色地上印浅黄色双鹦鹉小团花。从图案风格上看，它与文献所记的五代"尊重缬"似乎有继承关系。又据宋人朱胜非《秀水闲居录》记载：绍圣间，禁挼造缬，有匠姓孟，献样，两大蝴蝶相对，掩以缬带，曰"孟家蝉"。民间竞服之，未几后废。这里所说的"两大蝴蝶相对"，应该也是夹缬的式样。宋朝国势大不如唐，政府与属于游牧民族的辽、金等国对峙，南北双方的政权相互敌对。在此背景下，北方的夹缬在服饰应用方面多少受到了游牧民族的生活习惯和审美意识的影响。加之宋代官府曾三番五次地以政府令禁止"缬"的生产、花版的打造以及缬版的贩运，实际上也就消除了民间生产夹缬的可能性。据《宋史·舆服志》记载，真宗咸平七年（实为六年，即1003年），禁民间服销金及钑遮那缬。八年……又禁民间服皂斑缬衣。仁宗天圣三年（1025年），又颁诏令"在京士庶，不得衣黑褐地白花衣服并蓝、黄、紫地撮晕花样"。政和二年（1112年），下诏令"诏后苑造缬帛，盖自元丰初置为行军之号，又为卫士之衣，以辨奸诈，遂禁止民间打造。令开封府申严其禁，客旅不许买贩缬版"。从这条禁令中，我们看到夹缬曾是官方军服制作生产的主要工艺。到了南宋，尽管朝廷的禁令尚未废止，却已有人开始违规操作。朱熹有一篇攻弹唐仲友的文章，据《朱子文集大全类编》记载：仲友自到任以来，关集刊字工匠，在小厅侧雕小字赋集，每集二千道，刊版既成，般（搬）运归本家书坊货卖。其第一次所刊赋版，印卖将漫，今又关集工匠，又刊一番。凡材料、口食、纸墨之类，并是支破官钱。又乘势雕造花版，印染斑缬之属凡数十片，发归本家彩帛铺，充染帛用。南宋时，朱熹曾任浙江提举，唐仲友为浙江台州知州。从上述这段文字中可知，这位唐仲友是一名官商，自家拥有书坊和彩帛铺。而朱熹的起诉在于他用官钱做了私人的事，并且还"乘势雕造花版，印染斑缬之属凡数十片"，当为"假公济私"，足见当时视禁令于不顾的现象。

宋代夹缬在史料上偶有所见，但实物极少。1974年，考古人员在山西应县佛宫寺木塔中发现了辽代的夹缬"南无释迦牟尼像"，实物共有相同的

三幅，均为绢本，本色带黄，用红、蓝两色印染。其中人物的面部有描绘的痕迹，而且各幅稍有差异，可能是印染后单独"开光"的。画幅接近正方，高65.8厘米、宽62厘米。画面作对称式，释迦两手扶膝端坐于莲台，披红色衣，头部光圈内红外蓝。顶部华盖饰宝相花，帛幔下垂。华盖两旁饰以花草，其外边缘处印"南无释迦牟尼像"七字，字左反而右正，说明是将绢双叠印染的。佛前四众（比丘、比丘尼、男居士、女居士）合十肃立于下两角，两化生童子身绕祥云。另有头戴钗饰者合十肃立，似为供养人。整个画面布局紧凑，繁复而端庄。这种以佛像形式出现的夹缬，在现存古代夹缬中是仅见的一例。（图3-22）

从《碎金》所记名目推测，元代染缬的实物种类应该不少。到了明代，由于印染业的兴旺发达，印染手段更加丰富了。棉花的大量种植和棉织品的大量生产，使得蓝印花布渐渐流行开来，有关夹缬的记载也就少之又少了。（图3-23、图3-24）

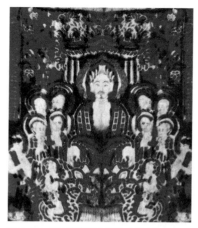

图3-22 "南无释迦牟尼像"夹缬 辽

图3-23 绿地花果纹夹缬绸 明 故宫博物院藏

图3-24 鱼戏莲五彩夹缬单袄 清 故宫博物院藏

5. 高贵的夹缬屏风

夹缬在中国古代是一种复杂的印染手工艺。其制品相当精美，可与华丽典雅的丝绸锦缎媲美。从零星的文献记载来看，夹缬在唐代之前可能已经出现，但真正发展是在唐代，并且达到了相当高的水准。然而由于种种原因，它在唐代以后的发展受到了很大的限制，反而衰落下去，几乎绝响。日本正仓院收藏的若干件唐代夹缬屏风，能使我们看到当时夹缬的风采。这些作品的意匠之巧，制作之精，色彩之丽，画幅之大，都是名不虚传、令人叫绝的。现介绍如下：

（1）树下立羊纹夹缬屏风，唐代夹缬，日本正仓院藏。（图3-25）

图为对称夹染的一半，亦即一扇屏风。花纹染印在淡黄色的丝织物上，用茶黄和淡绿两色印染。其构图分上中下三段，上中两段稍有交错。上段为一棵大树，满树盛开着花朵，花叶均为绿色。有两只小猴在树上攀缘，一只在上，似去采摘花叶，另一只在下，拉住一段枯枝玩耍，很有生活情趣。屏风的中间是一头昂首健步的山羊。羊的造型神态毕露，生动而矫健，尤其是那一对弯曲的犄角，不仅有所夸张，而且作了平面对称处理，显得特别有神。羊四腿之间的小草，有意摆得很整齐，好像在踏着节奏律动。屏风的下段是两座缩小了的山，山上长着树，其比例不过羊高的一半，显然是为了衬托。这种不合大小比例的处理手法是古代艺术中所常用的，为的是突出所要表现的主要对象，虽然改变了客观现实的比例关系，却更符合于理想。

羊在很久之前就已经被驯养为家畜，商周时被定为"六牲"之一，用来祭天祀祖。古人把拥有羊的多少视为财富的多少，用羊字替代古时没有的"祥"字，看作是吉祥之物。汉代人用的铜洗（面盆）上就喜欢铸上羊的图案，并标以"大吉祥"的字样。所以说画羊是带有吉祥含义的。

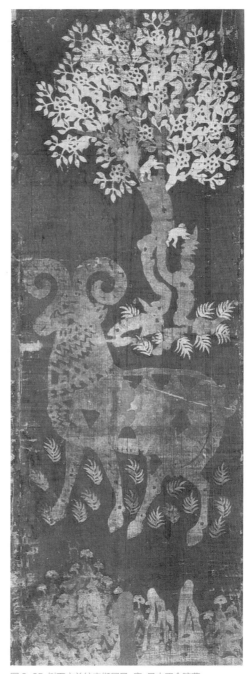

图 3-25 树下立羊纹夹缬屏风 唐 日本正仓院藏

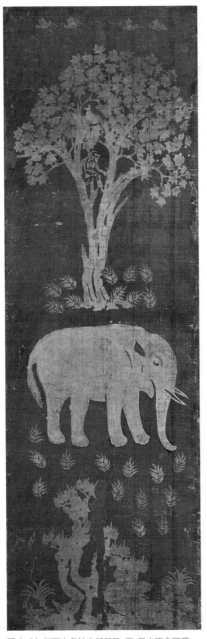

图3-26 树下立象纹夹缬屏风 唐 日本正仓院藏

（2）树下立象纹夹缬屏风，唐代夹缬，日本正仓院藏。（图3-26）

图为对称夹染的一半，亦即一扇屏风。其质地为绝，是一种较粗的丝织物，作淡黄色，用深茶色印染。画面共分三段，与"树下立羊纹夹缬屏风"有异曲同工之妙。上段为一棵大树，从茂密的树叶来看，似是梧桐。树上方有四只并列的鸟飞过。树干分枝间坐着一只猴子，凝视着前方。树下有草，中段为屏风画的主题形象，是一头大象。象作平面静态处理，低头，伸展的长鼻拖在地面上，好像在思考着什么；四足直立，一条前腿似在往前移动，足下是排列整齐的小草，整个气氛显得很平静。下段为山石，一峰峭立，山上原有的草木，因为被故意缩小了，所以仅仅处于陪衬的地位，没有营造出应有的气势。

中国人对大象是有好感的，商周时期就曾把象的形象雕铸成礼器，制成"象尊"，用以祭天祀祖。佛教传入中国的同时也带来了许多有关象的传说和故事。如本生故事中的"太子施象"和佛教故事中的"乘象入胎"等，都对后代产生了影响，并为象的"吉祥"寓意奠定

了基础。"万象更新，一元复始"，这种由大自然所揭示的规律，不知给多少中国人带来了憧憬和希望。一个"象"字代表了"万象回春"。该屏风画大象于其上，当是表示"万象更新"的意思。

（3）凤舞树下纹夹缬屏风，唐代夹缬，日本正仓院藏。（图3-27）

该屏风质地为淡黄色的丝织物，染印橘黄色，夹版防染后反显出浅色的花纹。画面分上下两部分。上部分的中心是一棵大树，树冠圆整，树叶茂密。树下右边坐一美人，正在吹奏乐器，左边有一只凤凰翩翩起舞。凤凰原本是一种想象出来的瑞鸟，同时也是吉祥和喜气的象征。因此，它那美丽的形象一直都被广为流传和应用。将凤凰与弄乐者相对画于屏风上，当表示对美好事物的追求。下部分的主体是一只寿带鸟，鸟下为凸起的山峰，站

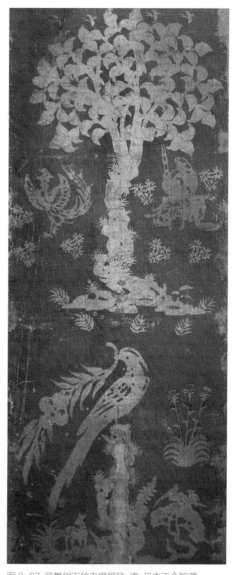

图3-27 凤舞树下纹夹缬屏风 唐 日本正仓院藏

在其上的鸟尾羽后垂若曳带，作回首状，喙衔一枝果物。"寿带"在鸟类中属鹟科，学名"长尾鹟"，亦称"绶带""练鹊"。由于它的颈和羽冠均有深蓝色的光泽，身体其余部分为白色，中央两根尾羽长达躯体的四

至五倍，形似绶带，所以又称"长尾三娘"。又由于
"绶"和"寿"谐音，寿带鸟又成了长寿的象征，在
唐代艺术中常被用作表现题材。"春光长寿""齐眉
祝寿""天仙拱寿"都是以寿带鸟配以其他形象而组
成的吉祥图。

（4）花树山鹊纹夹缬屏风，唐代夹缬，日本正仓
院藏。（图3-28）

此所见者有画面相对称的两件，尺寸略有大小。
其中一件高141.1厘米、宽44.7厘米，另一件高
138.3厘米、宽47.8厘米。两件的画面除正、反向
之外，其余基本相同。据正仓院"国家珍宝帐"所
记"鸟木石夹缬屏风（原题）九叠，各六扇云云"，
估计还有其他几件，可能不属于一副缬版。屏风质
地为绝，淡黄色地染印茶黄和橘红色，局部染有蓝
绿色。画面的主要部位是一棵盛开的花树，似茶花。
树下有石，石上立一山鹊，回首翘尾。石旁的地上
装饰点点花草，树旁蜂蝶飞舞。整个画面形象生动，
构图匀称。

山鹊与喜鹊相近，尾形特长。这种鸟在飞翔时
不断地招展它的长尾，飘曳多姿。自古以来，人们
就视鹊为"喜鹊"或"吉鹊"，常用它来象征喜庆
和好事的到来。将山鹊印染在屏风上，带有吉祥
寓意。

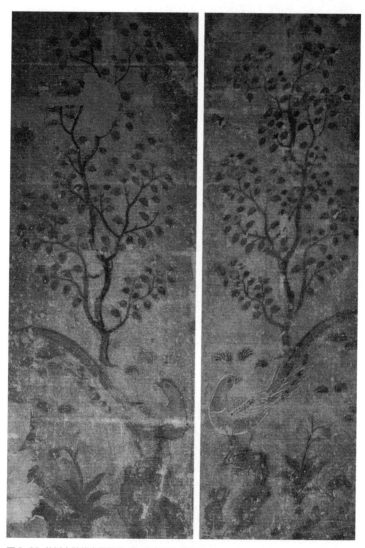

图 3-28 花树山鹊纹夹缬屏风 唐 日本正仓院藏

图3-29 双雉衔蝶纹夹缬屏风摹本

（5）双雉衔蝶纹夹缬屏风，唐代夹缬，日本正仓院藏。此为摹本。（图3-29）

画面完全采用均齐对称的手法以适应夹版和叠布的工艺规格。画面的主体形象是一对"环颈雉"正在争夺一只被捉的蝴蝶。其上有花树一株，大花大叶，树的两旁有蝴蝶飞舞。画面下方有对称的石头和小草。整个画面表现了一种生活情趣，显得富有生机。

环颈雉属雉科，简称"雉"，俗称"野鸡"。雄者羽色斑斓，颈下有一圈白色的羽毛，故名"环颈雉"。由于雉的羽毛美丽，并有艳色的肉冠和冠羽以及长长的尾羽，因此诗人李白曾发出"楚人不识凤，重价求山鸡"的感叹。

（6）双鹿食草纹夹缬屏风，唐代夹缬，日本正仓院藏。此为摹本。（图3-30）

其构图与"双雉衔蝶纹"形似，画面也以均齐对称的手法布局。主体形象为一对形态安详的梅花鹿，鹿恬静地立于花丛两边。画面上方有一株花树，枝叶繁茂，花絮下垂，树的两旁为对称的花草果实。

梅花鹿性敏机灵，因身上的斑点远看颇似梅花而得名。图面上画鹿主要谐音"禄"字，即俸禄、薪给。诸如"五子登科""状元及第""加官晋爵"这些吉祥画题，都与"禄"字有关。禄又与福、寿并列为"三星"，古人视"三星高照"为莫大的瑞兆。隋唐以来以科举考试取仕，由读书做官到高官厚禄成为一条"仕途"。

图 3-30 双鹿食草纹夹缬屏风摹本

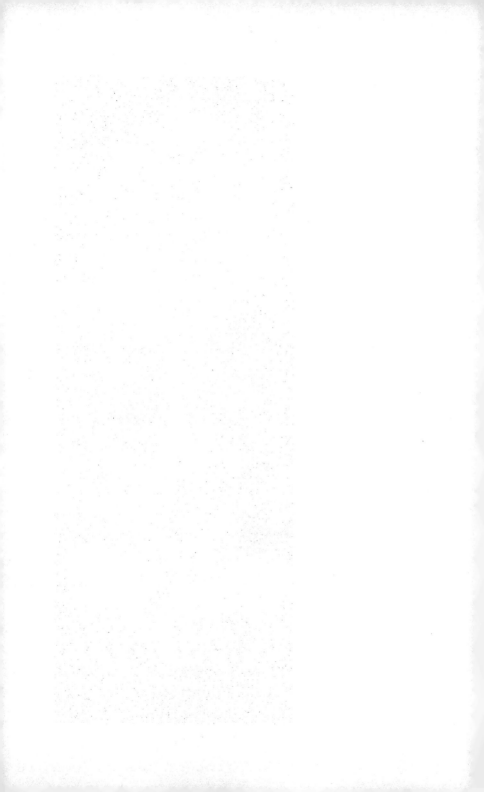

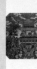

印染艺术的普及和发展

我国的印染工艺，从人们最初掌握染色技术开始就一直在向前发展。由画缋加以改进，成为半印半画（即用木刻印子捺印花纹，然后填色。长沙马王堆出土有西汉时期的这类丝织物，所印"茱萸"纹连续成章，加彩后美丽和谐），应该说是一种进步。以后又由木刻凸版捺印发展到由薄版镂花漏印，又可说是一大发明。而且，这些印染工艺都曾发展得相当繁盛，并且出现了工巧斗奇的局面。那么，由薄木板雕镂到改用油纸或是皮革刻版，则更可认为是一大成就。因为它使印染工艺在材料的使用和制作上都更加简便，更加易于掌握和操作了。因此，这种工艺也得以向更为广泛而普及化的方向发展。在农村和少数民族聚居地区，通过自纺、自织、自染、自印而织造出来的花布样式已经成为人民大众所普遍需要的一种衣着服饰用料。它就像遍地盛开的鲜花，在人们的生活中不断散发着清雅的芳香。

1. 少数民族的"点蜡花"

生活在我国西南地区的少数民族，如苗族、布依族、仡佬族、白族、彝族、水族、瑶族等都盛行蜡染。贵州的苗家姑娘从小就随母亲学习蜡染技艺，她们运用巧思，把自己的衣服、挎包、被面、包单、头巾等都用蜡染装饰起来。等到了结婚的时候，她们的嫁妆便是这成箱的蜡染衣饰。据说过去有的苗族姑娘结婚，出嫁时要穿十几条甚至二十几条蜡染裙，这是为了什么呢？答案是为了显示娘家的富有和新娘的手巧。《贵州通志》引《广顺访册》称："境内苗民，妇女衣裙用画蜡布，花彩鲜明。"

其实，蜡染的材料和工具也不复杂，就是一些石蜡、蜂蜡和几把大小

不同的蜡刀。所谓蜡刀，是一种以薄铜皮特制的绘蜡工具。它们有做成槽状或是管状的，也有像一把小刮刀模样的，多取铜皮制成。由于烧熔的蜡液遇冷会很快凝固，这样蜡刀就不容易拉出很长的线条，只好一点一点地将线条连接起来，所以古代文献中称蜡染为"点蜡幔"是很形象的。至今在苗族地区仍称蜡染为"点蜡花"。新疆吐鲁番曾出土过一件蜡缬绢，采用的就是点蜡花。该织物为宝蓝色地，其上排列着许多由小白点交叉组成的菱格纹，每一菱格的中间又分别填置圆点组成的七瓣朵花，尽管图案都是由相等的白点构成，却也不显单调，相反更带有活泼的层次感。这件蜡缬绢也是迄今所知最早的一件蜡染作品，属于西凉时期。另有北朝时期的蓝色印白花毛织物，也属同类方法印成（图4-1、图4-2）。《贵州通志》记载："用蜡绘花于布而染之，

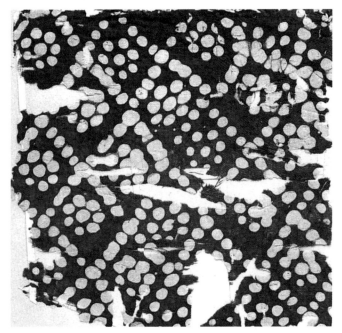

图 4-1 蜡缬绢断片 西凉 新疆吐鲁番阿斯塔那第六区二号墓出土
英国维多利亚和阿尔伯特博物馆藏

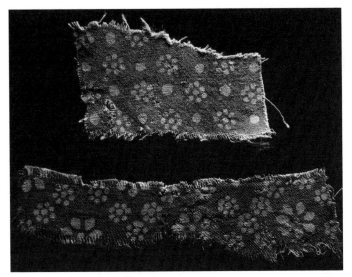

图 4-2 蓝地印白花毛织物 北朝 1959 年新疆于阗出土

既去蜡，则花纹如绘。"限于这种工艺的制约性，也形成了蜡染独有的特点，即空间布局靠疏密的线和大小的点组成形象。一个一个的点，一个一个的圆圈，一个一个的"十"字形，一段一段的曲线，若把它们连接起来就会产生不同的节奏和韵律，逐渐由简而繁，由几何纹到植物纹和动物纹。从事蜡染的姑娘们就是这样用她们灵巧的手使用手中的蜡刀点画着她们所喜爱的纹样，一辈一辈地传承下去。因为这些蜡花里面倾注了她们心中无数美好的愿望，饱含着她们对爱情和幸福的无限向往。（图 4-3）

　　民间蜡染大多采用蓝靛染料。一般在每年的九十月间，苗族人民便会割取当地种植的大叶芥蓝和细叶槐蓝，并把这些植物的茎叶放入靛池浸沤发酵，经过三日，浸出蓝汁，然后投入石灰，蓝色便很快收入石灰之中。印染时只需将绘有图案的棉布放入用石灰加酒糟制成的染料内即可。染后用沸水煮去蜂蜡，即成蓝白分明的花布。《贵州通志》记载："蓝草：俗呼为蓝叶，居人广种，以之染丝……"《黎平府志》记载："蓝靛名染草。黎郡有二种：大叶者如芥；细叶者如槐。九十

图4-3 蜡染背扇上的卷草纹 贵州黔西苗族蜡染

月间，割叶入靛池，水浸三日，蓝色尽出；投入石灰，则满池颜色皆收入灰内，以带紫色者为上……"用靛染的布料不易褪色，能够永远保持鲜明的花纹。

除上述靛染之外，还有染成靛蓝去蜡后再上彩色的。譬如用茜草、杨梅汁或紫草染红色，黄色则用黄栀子碾碎泡水涂染，而红黄两色与靛蓝相配又可混染出草绿和棕褐色的蜡染花布。更有甚者，在蓝白蜡染的花布上加彩线刺绣，绣染结合，纹样相互映衬。

因各地人们的居住区域和生活习惯不同，点蜡的方法和对蜡染装饰的要求在不同少数民族地区也各有不同。

贵州以出产蜡染著称，素有"蜡染之乡"的美名。清代毛贵铭在他的《西垣遗诗》中就有"蜡花锦袖摇铁铃，月场芦笙侧耳听。芦笙宛转作情语，铃儿心事最玲珑"的诗句。在贵州黄平重安江一带，居住着苗族的一个支系——僙家人。他们擅长蜡染，喜好将布粘在木板上点蜡花。在当地，妇女的服装从头到脚均以蜡染布装饰。由于地处山区，蜡花的题材大多为熟悉的动植物，手法上采用打散重构的形式，将人们喜欢的带有特殊寓意

的自然纹（飞鸟、石榴、葫芦、蝙蝠、游鱼等）组合在一起，再重新赋予它们新的含义。这里的蜡花特点是：工整细腻，鸟雀的形象皆大胆变形，或与蝶组合，或与蝠组合，很有地方特色。例如图4-4"蝙蝠纹包巾"中蝙蝠的形象是重安江苗族地区蜡染中常见的纹样，取"福自天降"之意。但当地蝙蝠的图案又不同于汉族的蝙蝠纹，而是采用了与鸟合体的手法（有的则是与石榴合体），纹样显得非常的别致。而图4-5"方形围腰"上的蜡绘鸟纹，形态也颇似蝙蝠，构图上鸟中有花、花中有鱼，规矩中见活泼，疏密得当，精练概括。贵州的安顺、纳雍以及黔西南和滇东南的文山、元阳等地区的苗族蜡染则以彩色居多。蜡染色彩除了蓝

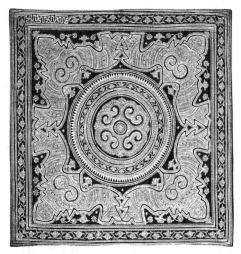

图4-4 蝙蝠纹包巾 贵州偟家蜡染

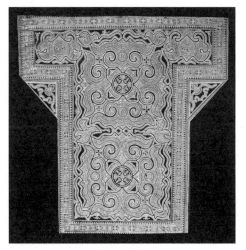

图4-5 方形围腰 贵州黄平苗族蜡染

色和浅蓝色外，还有染红色、黄色和绿色的，与蓝白配合起来，显得更加鲜明富丽。这种彩色的蜡染在应用上也很广泛。如图4-6~图4-8的安顺黑石头地区的苗族蜡染，其花纹特点是：面积较大也比较集中，以围裙和背扇居多。丹寨地区由于地处溪旁水边，故蜡花的题材多为鸟鱼花虫，且图案大都以夸张的形态布局，不仅构图丰满，想象也极为丰富。蜡花除了

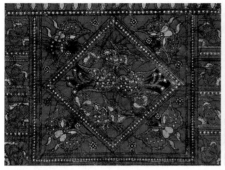
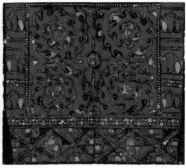

图 4-6 蝶舞飞鸟纹和银钩花纹多色蜡染背扇 贵州安顺苗族蜡染

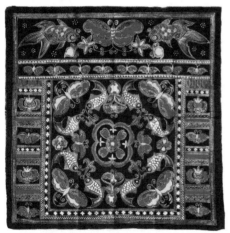

图 4-7 背扇 贵州安顺苗族蜡染
此件蜡染背扇的纹饰极为精美。蝶鸟飞翔，双鱼游动，
另有果实花叶点缀其间。充满活泼愉快的气息。

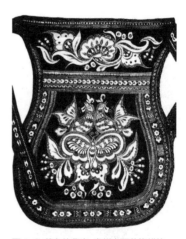

图 4-8 花鸟纹背扇 贵州安顺苗族蜡染

在衣饰上使用之外，也有用在被单、巾帕、门帘、背扇等物品上面的（图
4-9）。榕江平永一带的苗族蜡染形式更为独特，因为当地是以枫树脂替代
蜡来点画花纹进行防染的，蜡染也俗称"枫染"。该地区的蜡染衣，不论男
装女装，前胸后背均装饰有鱼龙纹和鸟纹，下装为鸡毛带裙，上面绘有蚕
龙纹和蜿蜒起伏的蜈蚣龙纹，蜡的点画流畅，构图十分大气。此外，还有

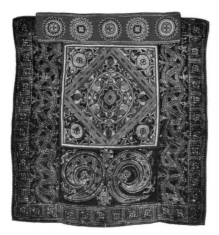

图 4-9 背扇 贵州丹寨苗族蜡染
丹寨邻近平永一带，蜡染搭配彩色刺绣的背扇特别
美丽，其上纹样可见榕江山区的延续。

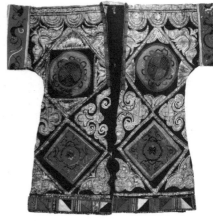

图 4-10 蜡染衣 贵州榕江苗族蜡染
此件蜡染衣满饰强劲、大块的蜡染蝶鸟图案，
四块菱形区域贴上圆与方的绣片，与蓝地白花
的蜡染形成鲜明的对比，低领开襟自成款式。

图 4-11 头帕上的变形龙纹 贵州榕江苗族蜡染
榕江苗族所作的蜡染，以祭祖时用为祭幡的男子头
帕最为独特，各式虫鸟皆变形为各态龙纹，加上太
阳、铜鼓，呈现出一种粗犷而原始的风貌。

在花纹的主要部分（如花蕊上）缀以红绿布的，普定县补郎苗族乡就有这样的蜡染图案。在当地，蜡花题材以鸡冠花和银钩花为主要代表，蓝色或浅蓝色的蜡花纹样上就用红色和绿色的布条点缀，不仅增加了优美和愉快的感觉，还使整个蜡染更富有层次感。（图4-10、图4-11）

布依族很早以前就流传着自织布、自染布的做法。布依族的妇女们习惯将布拿在手上点蜡，《宋史》中就有此记载。《贵州通志》："永丰（贞丰）、罗斛（罗甸）、册亨等县……妇

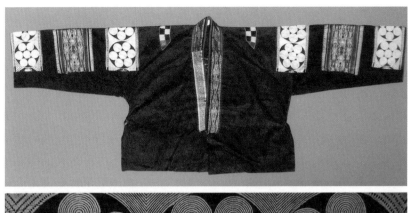

图 4-12 贵州布依族妇女的对襟蜡染织锦衣以及衣袖上的蜡花图案

女首蒙青花布手巾。"民国初年《关岭县志·访册·苗夷》:"布依妇女长裙细褶或青花布为之。"这里的青花布即为蜡染布。布依族蜡染图案的取材主要为当地生产的茨藜花和龙爪菜,除此之外,也有采用雷纹、涡状花纹、波状花纹的。蜡花多装饰在衣袖、衣领和裙子上,色彩只限于蓝色和浅蓝色,而不用其他彩色染料来调配,花样文静素雅,美观大方。也有与刺绣花纹搭配的,这样,纯朴的花纹色彩就会明显突出。当地出产的蜡染品种有被面、垫单、包布、头帕、背扇、围腰、衣服和裙子等。(图 4-12)

　　仡佬族的蜡花多装饰在妇女服装的袖臂和盘肩等处,纹样大都作涡状几何纹,其通常由五至十二圈的涡线组成,非常工整。当地人称这种图案为"染圈",苗语叫"涡妥"。据说它由祭品当中的牛头顶上的螺旋纹演变而来,并被当地人用来表示对祖先的怀念。装饰于服装上时一般是袖臂上

四个，领上盘肩处八个。这种涡状的几何纹与当地铜鼓鼓面上的花纹极为相似。铜鼓在西南少数民族地区是祭祀时用的重要礼器之一，从先秦一直沿传至今。当地的人们把它作为威严和财富的象征，因而常在祭祀、战争、娱乐、婚嫁、丧葬等中使用。鼓面上的花纹通常有太阳纹、锯齿形纹、同心圆纹、雷纹、云纹、鸟纹、鱼纹等。将铜鼓上的装饰纹点染于服装上的做法其实在古代文献中就有过记载。宋代朱辅《溪蛮丛笑》曰："溪峒爱铜鼓，甚如金玉。模取鼓纹，以蜡刻板印布入靛渍染，名'点蜡幔'。"清代张澍《黔中纪闻》也说："纥僚有斜纹布，名'顺水斑'，盖模取鼓纹以蜡刻板印布者……"

广西南丹地区瑶族的蜡染历史同样非常悠久。古代，这里称蜡染布为"瑶斑布"。生产的方法系用两块镂有细花纹的木板夹住布帛，再在镂空的地方灌入熔化了的蜡液，由于蜡在常温下会很快凝固，此时"释板取布"便可投入靛蓝染液中，待布染成蓝色后，则"煮布去蜡"，随即便可得到"极细斑花，灿然可观的瑶斑布"。宋代周去非《岭外代答》记载：瑶人以蓝染布为斑，其纹极细。其法以木板二片，镂成细花，用以夹布，而熔蜡灌于镂中，而后乃释板取布，投诸蓝中。布既受蓝，则煮布以去其蜡，故能受成极细斑花，灿然可观。故夫染斑之法，莫瑶人若也。又说瑶人或斑布袍裤，妇人上衫下裙，斑斓勃蔚，惟其上衣斑纹极细，俗所尚也。这说明当时的蜡防染技术已经有了很高的发展。用这种镂空的花版涂蜡防染印花，比用手工描绘要简便得多。利用夹染工艺既可染布匹，又可印染丝绸织物，成批量生产已不成问题。今天的南丹白裤瑶妇女，上身穿蜡染贯头衣，下身穿蜡染裙。衣上用朱红线绣上形似印章的花纹，传说这是曾被瑶王丢失的大印，因此专门留在了瑶族妇女的服装上。（图4-13）

图 4-13 一团和气 贵州蜡染袖边图案

2. 各地的"扎染"

在印染中，扎染工艺属最为简便和最易掌握的。它不需要花版，也无须用笔描绘，只需通过对布帛的扎、缚、缝、缀，就可以产生斑斓多变的几何形花纹。有时因为扎结时的松紧不同或是布帛受染的程度不同，扎染还会出现独特的色晕效果。在民间，城市或农村的妇女都可根据自己的需要使用这一工艺，或是为孩子扎制衣料，或是为自己扎染头巾，已很普遍。其形式南方和北方各有特点，花纹图案也是别具风格。

四川省自古就是丝织品的重要产地，印染工艺也相当发达。元代《碎金》中记录的染缬品种，以地名来命名扎染名称的独有蜀地之"蜀缬"。《唐书·韦绶传》中也提到过四川生产的缬袍，曰："帝尝过韦绶院，时天寒，绶方寝，帝复以妃子所着蜀缬袍而去。"今天，自贡、峨眉山等地更是民间扎染的盛行地，所出扎染的品种甚多，有门帘、方巾、围裙、桌布、床单等。其图案和题材也多是人们熟悉和喜爱的自然景物，如鸟兽鱼虫、花果草木等。也有带吉祥寓意的图案，如鸾凤和鸣、鸳鸯戏莲、牡丹绶带、狮子绣球等。扎染的图案以线表现形象的较多，工艺手法主要采用缝绞，纹样清新秀丽，层次明朗，线条流畅。缝绞是先在要绞的部位嵌以麻线，让

针从面料的背面进行绞扎，由于麻线与绞扎紧的面料阻止了染液的浸入，因而产生了防染的作用，这样经过染色以后蓝底上便形成清晰的白线条纹样。尽管在面料的背面还可以看见长短不一的针脚，但正面图案的线条均匀清晰，很难看出如此流畅舒展的线条是靠一针一线缝绞染缬出来的（图4-14）。图4-15的狮子纹扎染方巾，虽也是以缝绞工艺做成，却是经过两次折叠后再行扎绞的，即对折再对折后绞扎。这样，染色后内层被防染成白线，而外层则留下绞针线纹的虚线，从正面看线条更显粗壮有力。此外，在四川的自贡等地还流行一种叫"蛾蛾花"的扎染纹样。这种"蛾蛾花"，实际上就是一种形状颇似蝴蝶或飞蛾的图案。在当地民间，人们也习惯称扎染为"捏蛾蛾花"。所谓"捏蛾蛾花"关键就在一个"捏"字上，因为"蛾

图 4-14 上：狮子纹 下：鹭鸶采莲 四川民间扎染门帘上的图案

图 4-15 狮子纹扎染方巾 四川民间扎染 下图为"狮子纹"的背面。

蛾花"所用的面料是当地自织的土布，一般都比较厚，所以倒角缝扎时必须用力捏紧，只有扎缝得紧，染出来的花样纹路才会清楚。四川峨嵋山地区还有一种缝绞染缬的蝴蝶花纹叫"狗足爪花"，则是因为其图案颇似小狗的足印而得名。

云南大理是我国扎染最集中、生产规模最大、产量最多的地方。在当地流传着"一染、二银、三皮匠"的俗语。街头巷尾到处可以见到做扎染的人们，各家有各家的作坊，通常是前门开店，后院生产，花样品种均自产自销。其扎染的纹样和缝扎染色的工艺与蜀缬很接近，多为散点小朵花、小蝴蝶、几何形花边等。如名为"葫芦花"的扎染图案，制作方法是将面料对折串缝，使之形成两个大小不同的圆弧，投染后就会产生形似葫芦状的纹样。名为"柿蒂纹"的扎染图案则是先将面料对折串缝成两个花蒂状纹，然后再从垂直方向对折串缝另两个花蒂纹，即可形成。至于"七宝纹"扎染图案，无论从工艺上还是纹样上都延续了唐代的风格。其做法是采用面料折叠后用针串扎的形式，以构成网状组织的铜钱花纹。（图4-16、图4-17）

湖南湘西也是扎染盛行之地。在这里，扎染好比漫山遍野的山花自由地开放。当地的民间扎染以靛蓝染料染色，在清澈的沱江里漂洗。这里的苗族妇女世世代代传承着扎染艺术。她们习惯以扎染头帕包头，高高的蝴蝶花头帕，更增加了她们的俊俏。湘西的扎染以绞针作为常用针法，一般从背面绞扎，在正面嵌以麻线，绞扎时将麻线缝在其中起防染作用，染色

图4-16 白族扎染品之一 云南大理

图4-17 白族扎染品之二 云南大理

后的纹样犹如线描一般。扎花的纹样有采用散点花的，譬如当地最常见的俗称"狗足花"（又名"小蜜蜂"）的，是一种六瓣呈尖形的花纹；而俗称"蝴蝶花"的，则是一种六瓣呈圆形的花纹；另外，还有菊花（八瓣呈尖形）、双蝴蝶花（圆八瓣呈双花蕊形）和海棠花（十瓣呈尖形）等。（图 4-18～图 4-21）

图 4-18 梭子花 湖南扎染花布图案

图 4-19 花瓶和猫 湖南桃源扎染门帘 戴荷妹制作

图 4-20 满地梅 湖南扎染花布图案 刘大炮制作

图 4-21 蝙蝠荷花图 湖南凤凰扎染门帘 向云芳制作

除此之外，以吉祥寓意的手法，通过谐音和象征来表现人们美好愿望和理想的扎染花样也是当地广为流传和家喻户晓的形式。这里介绍一件约20世纪40年代时的扎染门帘作品，出自湘西吉首，名为"吉庆有余"（图4-22）。门帘分为上中下三个部分，其中顶部的檐子上扎有"寿"字，在寿字的下方垂着六耳结，象征"多福多寿"；正中是一个呈盘长结的磬，一条跃水的鲤鱼置于磬的下方；门帘的右边尚缺，根据图形，应为白璧之瑕；另有"四宝"和"小蝴蝶"花纹补白填空，使画面的气氛更加活泼。整个门帘采用了对称的手法，以"磬"谐音"庆"，以"鱼"谐音"余"，象征"吉庆有余"。由于针法的运用以及处理上的巧妙，使得染色后的门帘产生的色晕变化如同冰雕一般，韵味十足。串扎的"蜈蚣线"既使图案清晰，又因色晕而增加了变化。

图4-22 吉庆有余 湖南湘西扎染门帘

新疆维吾尔族的扎染采用的是扎经染花的方法。所谓"扎经染花",就是根据设计先在经面上绘出图案,然后再用玉米皮和棉线按照设计的需要扎结防染部分,之后再行染色的一种方法。由于在行染过程中经线是分段防染的,这样就会染出多种色彩(花纹)。待染完以后将扎结拆除,并对好花位,理匀经线,然后穿经挂机,再用白色或浅色纬纱进行织造。织造时由于不能完全准确地按照原先的花样对花,因此就会产生一种朦胧的晕绷效果,颇具特色。

"绷"原是一种染缬效果。文献上记载"染作晕绷色,而其色各种相间,皆横终幅。假令白次之以红、次之以赤、次之以红、次之以白、次之以缥、次之以青、次之以缥、次之以白之类,渐次浓淡,如日月晕气染色相间之状,故谓之晕绷,以后名锦"。实际上,晕绷最早在织物上出现是在汉代。1980年新疆罗布泊西岸楼兰故城东高台墓地之二号墓中出土了一件东汉时期的拉绒缂毛织物,采用的就是通经断纬的织花方法。织物的中间以粉红、茄紫、紫红、浅绿、青灰、米黄等色线缂织石榴花和卷草纹图案,形成一条宽约8.8厘米的花纹带。在花纹带的左右两侧又对称铺展纬绒彩条,并在织成以后经过拉毛起绒。整个织物色彩鲜丽,花纹清晰。需要说明的是,毛织物的晕绷是纬丝的晕绷,而丝织物上的晕绷则是经丝的晕绷,两者的区别较大。丝织物上的晕绷迟至唐代才有出现。(图4-23、图4-24)

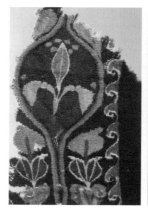

图 4-23 晕绚拉绒缂毛织物 东汉 1980 年新疆罗布泊西岸楼兰故城东高台墓地二号墓出土

图 4-24 晕四瓣花纹锦针衣 唐 1972 年新疆吐鲁番阿斯塔那出土
晕纹锦由灰蓝、淡黄、白、橘黄、粉紫、浅绛、绀青等色牵成彩条，并在条纹之间织出圆点和四瓣花纹，纬线显花，地组织为山形斜纹。

　　"艾得莱斯（维吾尔语）绸"是新疆维吾尔族传统的丝织品。这种丝织品因最早是在新疆的和田地区生产，故又叫"和田绸"（图4-25）。它与新疆地区的另一种织物"玛什鲁布（维吾尔语）"（图4-26）均属于扎经染色的织物。艾得莱斯绸的图案多作几何形纹，粗犷的线条和不规则的块面犹如孔雀的尾羽般耀眼闪烁，纹样与色彩自然地融为一体，含蓄而富有变化。这种极具民族风格的丝织品也是当地妇女的主要服饰面料。玛什鲁布是新疆维吾尔族人民于清乾隆年间（或更早）开始生产的一种扎经染色的起绒丝，是一种丝和棉的交织品，主要用来制作帽子、鞍垫等。其纬线用棉纱，经线用扎染色丝，色彩以红绿为主，间以蓝、白、黄等色。纹样呈彩条形，题材多为排列的花树纹。由于经丝纤维间的参差作用，玛什鲁布上的彩条间大都带有别致的色晕效果。

图4-25 和田绸 清 故宫博物院藏

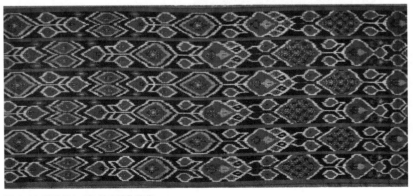

图4-26 玛什鲁布 清 故宫博物院藏
　　"玛什鲁布"是一种经起绒织物，由丝与棉纱交织而成。这件传世品起绒平整，织工精细，色彩瑰丽，光泽感强，花纹奔放潇洒，质地厚实耐用，是当地人制作护墙或鞍垫的最佳织物。

　　扎经染色的织物在日本被称作"絣"。其实，我国汉代的许慎在他的《说文解字》里就有关于"絣"字的解释："絣，氐人殊缕布也。"清代段玉裁注解："武都郡有氐傁，殊缕布者，盖殊其缕色而相间织之，絣之者言骈也。"由这段文字我们不难看出，"絣"字的最初含义就是指这种被现代称为"扎经染色"的织物。

　　山东民间的扎染花布也很盛行。其中有一种叫"豆花布"的，是以布中包扎豆类果实再行投染的扎染花布，也叫"包豆子花布"，很有地方特色。这种花布的制作方法是：先在布上包扎一些诸如黄豆、高粱、玉米、绿豆等大小相等的颗粒物，使之形成圆球状，之后浸染布帛。投染后的布帛由于结扎线绳的紧密程度不同，出现近似圆形的白色圈纹，较大的圈纹是包结玉米和黄豆所得，较小的圈纹则是包结绿豆和高粱所得。如果在包结谷物后的球状物上再多缠几道方向不同的线，一旦投染就会出现辐射状的线条。此外，在山东的临清一带还有一种名为"撮花布"的扎染较为流行。这种"撮花布"因扎出的图案形似飞蛾，故又叫"蛾子花布"。其制作方法是先把白布进行不同次数的折叠，接着用针线钉紧后投染，染过的布帛即可出现白色小斑点。这种斑点可以连成花边，也可以构成花瓣。倘若在制作时将白布折叠四次，再勒压两根短线，那么投染之后又会显出带有触须的形似飞蛾的白色花纹，十分有趣。

3. 浙南的"夹花被"

"夹花被",又称"百子被",亦叫"敲花被",是流行于浙江南部,包括温州、台州等地区的一种以花版夹印的被面样式。称其为"百子被",是因为每床被面均由 16 个画面组成,而每个画面上又有六名童子形象,这样一床被面总计就有 96 名童子,故得此名。称其"敲花被",是因为印染夹缬时,是把花版和坯布夹在一个木框架中,然后再把框架上的楔子用棒槌敲紧,因为只有把坯布压实压紧,才能保证花版阴刻线条中的染液染出的花纹轮廓清晰明了,因此就有了这个更为形象的称呼。(图 4-27)

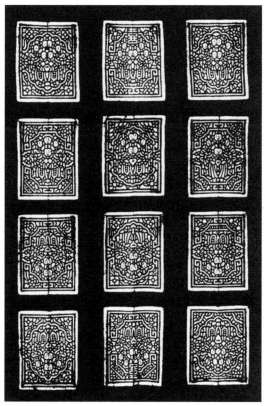

图 4-27 浙江民间夹花被图案

　　当地的民俗是凡哪家有婚庆大喜之事，都要做几床"敲花被"。据说，这种供新婚时用的蓝被面在印染后不需要漂洗，所以新婚夫妇在度过洞房初夜后，两个人的身上都免不了沾染一身蓝。因为蓝草根（俗称"板蓝根"）可以入药，反正是名贵药材，也算吉祥。在当地，睡觉的习惯是各人一头，俗称"通腿"，新婚夫妻也不例外，加上被面总是被当作一个完整的独立幅面来看待，因此被子上的图案在安排上就是左右两头各两行，人物相对。即被面左端为两行，共8个画面，人物的头向左；而右端的两行也是8个画面，人物的头向右；在左右两端的中间又有含"喜"字的画面两幅。这样就可以保证任何一端睡觉的人在起床坐起时都能看到正面的"百子"形象。

　　被子上的图案是历代相传的。图案中的童子造型有着翻领对襟上衣的，有头戴"状元帽"的，通过这些我们完全可以推断这至少是在明代中后期就开始流传的旧样子。相比之下，另有一种以花鸟图案为主体的"喜"字敲花被，把凤鸟、牡丹、菊花、灯笼和"喜"字组成连续图案，则是20世纪80年代才出现的新样。（图4-28）

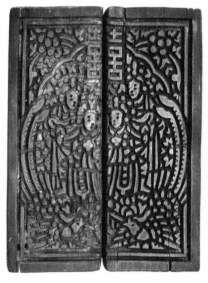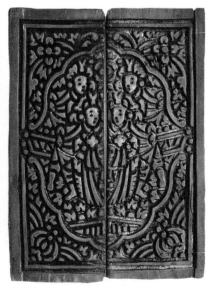

图4-28 浙江民间百子图夹缬花版二块

浙江民间夹缬工艺的制作过程一般分为六个步骤：坯布准备、染料准备、装置花版、浸染坯布、卸版取布和漂洗晾干。

坯布准备：准备一块干净的土坯布是印染前的先决条件。为了去除杂质和易于染色，土坯布要经过浸水、晾干的过程。晾过的土坯布经平整后分成长 10 米、宽 0.5 米的长布条，并将布条对折成 0.25 米宽，然后取一小竹片蘸靛蓝染料在坯布上作上记号，为的是使夹缬的花版图案位置更准确。这种记号通常是取布的中间先点，然后完成左边记号，继而再完成右边的记号。做完记号以后，土坯布要以竹棒为轴，卷成一卷待用。

染料准备：将加入灰（一般是蛎灰）的靛蓝染料充分搅拌均匀，使之发酵，待水色呈碧绿，方可染色。

装置花版：夹缬上的图案是靠花版夹紧坯布使之防染留白来完成的。先前于坯布上做的记号就是为了和花版上下对齐，使图案位置更加准确。10 米长的土坯布印染夹缬，需要用雕花版 17 块。雕花版每块版长 40 厘米，宽 17 厘米。其中两端（即第 1 块和第 17 块）的花版厚度为 4.8 厘米，是单面刻花；中间的 15 块略薄，厚度为 2.8 厘米，是双面刻花。花版上花纹的深度为 0.7 厘米。把土坯布铺排在花版之间，再以铁框架固定，并拴紧框架铁杆上的螺帽，以固定夹紧布和花版，形成"布版组"。

浸染坯布：将装置好的布版组用大型杠杆吊起缓入靛蓝染缸中，直到浸没为止。浸入染液的布版组上还需加压数根粗木条，为的是使布版组在染液中能够维持平衡。待浸染 25 分钟后吊起布版组，离开染液，使之在空气中停留 5 分钟，进行氧化作用，布的颜色会逐渐变深。如此重复浸染两次后，将布版组翻面，再重复染色两次，即大功告成。

卸版取布：染色过程结束，即可拆解布版组上的夹缬框架，卸版取布，蓝白分明的图案便清晰地呈现于坯布上了。

漂洗晾干：将取下的蓝染布放入池塘中漂洗，去掉浮色，一直洗到没有染料残液为止。再将漂洗后的布平放于空地上直至晾干，整个夹缬的染制工作就完成了。

　　"明渠暗沟"是浙江民间雕花版的特点。所谓"明渠暗沟"实际上就是缬版上留置的孔洞。因为夹缬在染色时，雕花版必须具备防染和染色的功能，所以不论是彩色还是单色，染液都要通过版侧的小孔洞流灌进去，缬版上的阴刻线条形成的"明渠"要连接不断，从小孔洞流入的染液才能够顺着这些沟渠浸染到布面，以形成图案。而"暗沟"的设置，又可使花版图案中的死角（即图案线条回旋转折处以及狭长的线条）也能印染上色，如"百子图"上童子脸部的五官。由于"百子图"雕花版上的童子脸部（眉、眼、口、鼻）的图案都是独立的，和"明渠"不相连，这样就需要在雕花版外围的两道明渠上分设八个向下打孔的直洞。另外，还要以水平方向在雕花版版侧边打洞，形成横洞。这种设计（直洞和横洞）不光可以解决雕花版边缘及染道末梢的染液流浸问题，还可使童子脸部雕工小巧的五官接受来自横洞的染液，以保证染色的饱和稳定。（图4-29、图4-30）

　　我们遥想历史上的彩色夹缬，一定也是依靠版侧孔洞的通畅与否来达到分色印染的目的的。也就是说，以木塞任意地塞住或打开某个颜色孔洞，就可以随意地变换所需的色彩，以达到不同的颜色在图案不同位置上的浸

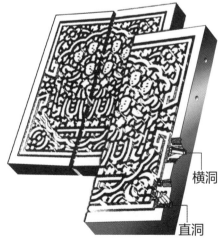

横洞

直洞

图4-29 浙江民间"百子图"雕花版上童子　图4-30 浙江民间"百子图"雕花版示意图
脸部"暗沟"示意图

染效果。这种精致的设计，再一次展现了我们祖先的伟大智慧和创造力。

时至今日，唐代夹缬的丰采已不复再现。浙南的夹染虽然不可能与唐代的夹缬相媲美，但也不失其艺术的特色，同样能显示出传统工艺的诱人魅力。尽管它只是单色印染，色彩也是单一的"蓝白"，但我们可以从这绚丽的蓝白花布中感觉到乡土的气息，从宁静的蓝色中透视出匠人的豪爽和大气。更重要的是，我们由此看出了唐代夹缬的工艺概况，并将夹缬的发展历史连接了起来。

天下靛蓝『药斑布』

宋代以后，中国经济重心南移，加之开始在全国范围内大力推广棉花的种植技术，使得棉布在衣着材料中逐渐有了地位。棉植业的广泛发展，同时也带动了棉纺织业和印染业的发展。唐代的"浆水缬"在宋代已得到普遍应用。这种通过在染液中加入粉质或胶质稠糊充料的方法，防止了染液在漏版刮印时的渗化，从而使得印染花纹的界线更加清晰。由于刮浆浸染工艺的流行，蓝印几乎一统天下。

棉花最早的生产是在我国的西南和西北地区。刘宋范晔《后汉书》载：（西南）土地沃美，宜五谷蚕桑，知染彩文绣。罽氍帛叠，兰干细布，织成文章如绫锦。有梧桐木华，绩以为布，幅广五尺，洁白不受垢污。东晋的常璩在《华阳国志》中也说梧桐木，其花柔如丝，民以为布，幅广五尺以还，洁白不受污，俗名曰"桐华布"。此外，《蜀都赋》中也言"布有橦华"。晋代刘逵注：橦华者，树名橦，其花柔毳，可绩为布也，出永昌。（图5-1）

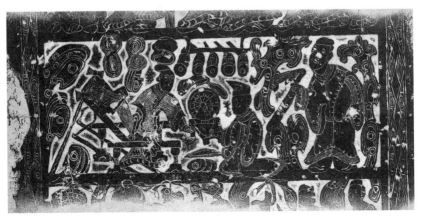

图5-1 画像石上的纺织图 东汉 1970年江苏泗洪曹庄东汉墓出土

"梧桐木华""桐华"以及"橦华"都是古时棉花的别称。其中"梧桐"可能是阿拉伯语的音译，原意为纤维织物。根据新疆出土的古代棉籽的鉴定分析，汉代时该地区种植的是一种叫小棉铃的非洲棉，俗称"小棉"。在古代文献的记述中，这种"小棉"植物被叫作"白叠"，也有写作"白氎"或"白㲲"的。《史记·货殖列传》记载："榻布皮革千石"。《史记集解》引《汉书音义》："榻布，白叠也。"《史记正义》："白叠，木棉所织，非中国有也。"《梁书·高昌传》中也提到高昌多草木，有实如茧，茧中丝如细垆，名曰白叠子，国人多取织以为布，布甚软白，交市用焉。《旧唐书·高昌传》中亦有"有草名曰白叠，人采其花织以为布"的记载。唐代慧琳《一切经音义·四分尼羯磨·白氎》："氎，音牒。案氎者，西国木棉花如柳絮，彼国土俗皆抽捻以纺为缕，织以为布，名之为氎。"按这些说法，白叠（氎）即今之棉花，这个称谓可能是由波斯语转译而来，这也间接说明了非洲棉是通过西亚传入我国的。以后用野蚕丝或毛制成的织物，亦往往沿用"白氎"之称。1959年新疆民丰东汉时期墓葬中出土了大批的纺织物，其中除了精美的丝织品和毛织品外，还有棉布裤和棉布手帕。尤其值得注意的是，覆盖在盛着羊骨和铁刀的木碗上的两块"餐布"是蓝白印花布，虽已残破不全，却是目前我国发现最早的棉布印花的实物。这两块花布一块图案较简，印蓝地白花的几何形纹，纹样的中间部分为类似篾条编成的箩底花，即在菱形格内加以横线间隔，使之成为连缀的三角形；上部有一行接圆纹，在其连接处的上下和圆心内部都饰以圆点，构成一条花边；外框则是二重和三重的复线，间以锯齿形纹。另外一块图案较繁，印蓝地白纹的人物和动物（图5-2、图5-3）。其原来的构图是作区划面分割的，现在只剩下一部分。这块残缺的印花布左边的正方形内是一个妇女的半身像，袒胸长发，颈臂饰着璎珞，双手捧着花束；中上为一组棋格纹；右下似是"龙"的尾部，周围衬以云纹。根据上述文献中的记载以及出土的实物可知，西南和西北地区应是我国植棉织布业的发源地。

虽然棉花和棉布很早的时候在我国西南和西北地区就有生产，但真正大量进入中国并逐渐地向中原和江南等地传播则开始于唐代。据史料记载，

图 5-2 蓝白染花棉布断片 东汉 1959 年新疆民丰县出土

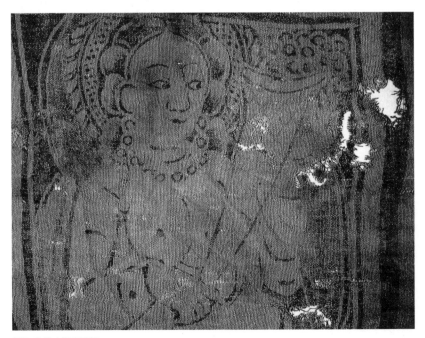

图 5-3 为上图之局部

唐代玄宗时，长安城"卖白衫、白叠行邻比廛间"。棉布贸易的盛行，甚至在当时朝廷的官服上也有所反映。《太平广记》引《芝田录》记述：夏侯孜为左拾遗，尝着绿桂管布衫朝谒，开成中，文宗无忌讳，好文，问孜衫何太粗涩？具以桂布为对，此布厚可以欺寒……上嗟叹，亦效着桂管布，满朝皆仿效之，此布为之贵也。"桂管布"又叫"桂布"，实际上是用苎麻纺织而成的布，以厚实著称，因产于岭南桂管地区而得名。唐人白居易也曾作诗句称赞"桂布白似雪""吴绵细软桂布密"。但是，由于非洲棉生长期短，成熟又早，因此只适合新疆地区的气候特点。再者它的纤维品质较差，棉产量也低，所以广泛推广颇有难度。因此，以后一种新的棉种——亚洲棉又经东南亚传入我国华南地区。亚洲棉俗称"中棉"，其质量明显优于非洲棉。古时称其为"吉贝"（宋以后被误传为"古贝"），可能是梵语的音译。《新唐书·南蛮传》："王衣白叠吉贝。"《梁书》中记载林邑国出吉贝，曰："吉贝者，树名也，其华成时如鹅毳，抽其绪纺之以作布，洁白与纻布不殊，亦染成五色，织为斑布也。"三国时，我国棉花的种植已遍及珠江、闽江流域。根据《南州异物志》记载，南方闽广生产五色斑布似丝布。这种斑布的织造，就是先将吉贝树的纤维纺成纱线，继而染成各种色纱，然后再织成布的。它在三国时期主要是作为边远地区的特产。《三国志·魏书·乌丸鲜卑东夷传》："诏书报倭女王曰：'……（汝所献）斑布二匹二丈，以（已）到。'"到了宋代，南方植棉已在福建、广东等地率先发展起来，而且棉纺织的技术也达到了相当高的水平。宋代彭乘《续墨客挥犀》记："闽岭以南多木棉，土人多植之，有至数千株者，采其花为布，号吉贝布。"宋代方勺《泊宅编》亦记：闽广多种木棉，树高七八尺，叶如柞，结实色青，秋深即开，露白绵茸茸然。土人摘出去壳，以铁杖杆尽黑子，徐以小弓弹令纷起，然后纺绩为布，名曰吉贝。同书接着又说：今所货木棉，特其细紧者尔。当以花多为胜，横数之得一百二十花，此最上品。海南蛮人织为巾，上出细字，杂花卉，尤工巧。即古所谓白叠巾。宋末元初，植棉技术由东南和西北分两路向长江流域和关陕渭水流域迅速传播。《资治通鉴》卷一五九："身衣布衣，木棉皂帐。"胡三省注："木棉，江南多有之。……熟时，其皮四裂，

其中绽出如棉。土人以铁梃碾去其核，取如棉者，以竹为小弓，长尺四五寸许，牵弦以弹棉，令其匀细。卷为小筒，就车纺之……织以为布。"这里所称的"木棉"，实为现在的草棉，即我们今天所说的"棉花"。棉有木棉和草棉之分，木棉树为落叶大乔木；草棉则为一年生草本植物，绒毛纤维长，是纺纱的理想原料。《康熙字典》"棉"字下引史炤的《通鉴释文》，与上文胡三省所注相同。《资治通鉴》和《通鉴释文》都成书于北宋，而胡三省则是宋元之际史学家，说明当时的江南一带已广种棉花了。元代王祯《农书》中提到"（棉花）服被渐广"，并继续说棉的优点"比之桑蚕，无采养之劳，有必收之效，埒之枲苎，免绩缉之工，得御寒之益。可谓不麻而布，不茧而絮"。至元二十六年（1289 年），元朝政府在浙东、江西、湖广、福建等地设木棉提举司，专门管理棉业生产，"责民岁输木棉布十万匹"（《元史·世祖本纪》），足见当时棉产量的可观程度。而棉织技术的改进，无疑也加速了棉纺织业的发展。特别是黄道婆的贡献，使松江成为明清全国棉纺织业的中心，有"衣被天下"之称。

松江原为府治，1914 年改为松江县，属江苏省辖，1958 年划归上海市。明代中期之后，松江地区棉纺织业一度发展，生产的棉布不光品质好，数量也大，松江也有了"衣被天下"之誉。明宋应星在《天工开物》中指出："凡棉布，寸土皆有，而织造尚松江，浆染尚芜湖。"明徐光启《农政全书》引《松江府志》记载称松江俗务纺织，他技不多，而精线绫、三棱布、漆纱、剪线毯，皆为天下第一……松郡所出皆切于实用，如绫布二物，衣被天下。在当时曾流传着一句谚语，即"买不尽松江布，收不尽魏塘纱"。

黄道婆为元代女纺织技术革新家，松江乌泥泾（在今上海徐汇区）人。她出身贫苦，早年受封建家庭压迫流落崖州（今海南省三亚市崖州区），以道观为家，生活劳动在黎族兄弟姐妹中，并学会了使用制棉工具和织崖州被的方法。元贞年间（1295—1297 年），黄道婆重返故乡，在松江府以东的乌泥泾教人制棉，传授和推广捍（搅车，即轧棉机）、弹（弹棉弓）、纺（纺车）、织（织机）技艺和"错纱配色，综线挈花"等织造技术。元代陶宗仪《南村辍耕录》载："闽广多种木棉，纺绩为布，名曰吉贝。松江府东去五十里许，

曰乌泥泾，其地土田硗瘠，民食不给，因谋树艺，以资生业，遂觅种于彼。初无踏车椎弓之制，率用手剖去子，线弦竹弧置按间，振掉成剂，厥功甚艰。国初时，有一妪名黄道婆者，自崖州来，乃教以做造捍弹纺织之具，至于错纱配色，综线挈花，各有其法。以故织成被褥带帨，其上折枝团凤棋局字样，粲然若写。人既受教，竞相作为，转货他郡，家既就殷。"至今在黄道婆的故乡乌泥泾还传颂着"黄道婆，黄道婆，教我纱，教我布，二只筒子二匹布"的歌谣。黄道婆的技术改革改变了"厥功甚艰"的棉纺织状况，大大提高了生产效率，使乌泥泾和松江一带的人们迅速掌握了先进的织造技术，一时"乌泥泾被不胫而走，广传于大江南北"。而根据康熙《松江府志》记载："乡村纺织，尤尚精致，农暇之时，所出布匹，日以万计，以织助耕……"当时松江地区所产的棉布，花色品种繁多，其中有"飞花布"，特点是弹花飞起，收以织布，尤为精软；有"兼丝布"，特点是以丝作经，以棉纱作纬；有"紫花布"，特点是以天然的紫棉（土黄色纤维）织造，色着赭而淡；还有"三梭布""浆纱布"等。有的布还织出了精密的几何形花纹。

棉纺织品从此呈现出了空前的盛况，松江成为我国棉织的中心。自此以后，棉织与丝织并列，成为我国纺织业的两大体系。

宋元以来提倡的植棉、纺纱和织棉布的技术，更为印染工艺的进一步发展提供了先决条件。南宋时，在广西的瑶族就生产一种精巧的蜡染花布，西南地区的人民将这种蜡染花布称为"瑶斑布"。如前文所述宋代周去非《岭外代答》载：瑶人以蓝染布为斑，其纹极细。其法以木板二片，镂成细花，用以夹布，而熔蜡灌于镂中，而后乃释板取布，投诸蓝中。布既受蓝，则煮布以去其蜡，故能受成极细斑花，灿然可观。故夫染斑之法，莫瑶人若也。实际上，这种蜡染花布的工艺方法其实就是唐代"夹缬"的继续，所不同者，可能是将丝绢换成了棉布。据光绪《嘉定县志》所引材料，织物上印花始于宋嘉泰年间（1201—1204年），文中提及出安亭，宋嘉泰中土人归姓始为之，以灰药涂布染青，俟干拭去，青白成文，有山水、楼台、人物、花果、鸟兽诸象。也有史料记载称"药斑布"出嘉定及安亭镇，宋嘉定中归姓者创为之。以布抹灰药而染青，候干，去灰药，则青白相间，有人物、

花鸟、诗词各色，充衾幔之用。由此可见，这种"药斑布"已同于近代民间流行的"蓝印花布"了。由于江苏地区自元代以来棉纺织业就位居全国之冠，加之该地区盛产棉花，农民多事纺织，因而棉布代替丝麻逐渐成为当地平民百姓最主要的衣料。于是，一种以单纯的蓝色在土布上印染纹样的花布便在这一带发展起来了。

宋代以后，镂空印花版开始改用桐油竹纸以替代以前的木版。这种工艺更加简单化了，而所印花纹却更加精细。"药斑布"的印花最大特点就是能够适应印染品的大量生产。它的发展是同宋元以来我国各地广种棉花和普遍纺纱织布分不开的。白布要染色，染色要纹饰。在机械印花发明以前，这种纸型漏版印花是可以与之相适应的。（图5-4）

1. "浇花布"和"药斑布"

"浇花布"又名"药斑布"。《图书集成》称："'药斑布'俗名'浇花布'，今所在皆有之。"据嘉靖《上海县志》所记，松江药斑布"初出青龙、魁魁，今传四方矣"（青龙、魁魁均为镇名）。《吴邑志》曰：药斑布，其法以皮纸积褶如板，以布幅阔狭为度，錾镂花样于其上。每印时以板覆布，用豆面等药如糊刷之，候干方可入蓝缸，浸染成色。出缸再曝，才干拂去原药，而斑斓布碧花白，有如描画。（图5-5）

实际上，这种源于宋代的"药斑布"是使用一种适用于生丝织物的碱剂防染技术。它主要是以草木灰或石灰等碱性较强的物质使花纹部分的生丝丝胶膨化润胀，然后洗掉碱质和部分丝胶再进行染色。织物上有花纹的地方丝线脱胶后会变得松散，染上去的颜色就会深一些，因而整个布面会产生出深浅不一、青白相间的花纹来。之后这种防染技术经过不断发展，改用石灰和豆粉调制成浆，浆呈胶体状，更便于涂绘和防染，也容易洗去。

图 5-4 蓝印花布油纸版 近代 山东临沂

蓝印花布的花型靠的是油纸版，刮印花则取决于浆。浆是由豆粉和石灰调制的，透过纸版将花纹刮到布上，经过浸染之后再刮去干粉，便可显出花纹来。这种油纸版是由皮纸糊裱数层后再刻镂花纹的，最后还要涂上桐油，为的是刮浆时不黏版和加固耐用。

图 5-5 瓜瓞盘长纹如意头补花罩裙清代晚期

2. 统一了防染剂的蓝印花布

明清时期，棉布的纺织和印染已普及全国，成为与人们生活关系十分密切的行业。在一些手工业比较集中的城市都有规模较大的染坊，其中以浙江嘉兴、江苏苏州、湖北天门、湖南常德等地尤为著名。染料的色彩也更是丰富到多达百种。而且其生产规模也随着各地产品品种的不同而形成了地域性特征。如染红，以京口最为有名；染蓝，以福州、泉州、赣州等地最佳。《闽部疏》所记，曰"红不逮京口，闽人货湖丝者，往往染翠红而归织之"，又记"福州而南，蓝甲天下"。万历《闽大记》："靛出山谷中，种马蓝草为之……利布四方，谓之福建青。"万历《泉州府志》记当地生产的"马蓝"和"槐蓝"，七邑俱有。天启《赣州府志》记载，赣州"种蓝作靛，西北大贾岁一至，泛舟而下，州人颇食其利"。清代时还有"湖州染式"和"锦江染式"之说。所谓"湖州染式"是指"染时乘春水方生，水清而色泽"，从而使湖色甲于各省。所谓"锦江染式"则是"于锦江河濯帛，而暴之于地上"。所以蜀锦的色彩当为最好。明代宋应星的《天工开物》有两章分别讲述关于衣服（乃服）和染色（彰施）的知识，其中在"诸色质料"中列举了很

多染料名目，并分别说明了它们的性能、制作方法以及用法。这些染料色彩的名目包括大红、莲红、桃红、银红、水红、木红、紫色；赭黄、鹅黄、金黄、茶褐；官绿、豆绿、油绿；天青、葡萄青、蛋青、翠蓝、天蓝；玄色、月白、草白、象牙色、藕褐色；包头青色、毛青布色。譬如其中的"染毛青布色法"，书中阐述："毛青乃出近代，其法取松江美布染成深青，不复浆碾，吹干，用胶水掺豆浆水一过。先蓄好靛，名曰标缸。入内薄染即起，红焰之色隐然。"至清代，棉纺织品的染色就更为复杂了。清代李斗在《扬州画舫录》中记述了详细的色名，并且说明了当时染色技术的发展状况，文中曰：江南染房，盛于苏州，扬州染色，以小东门街戴家为最。如红有淮安红（本苏州赤草所染，淮安湖嘴布肆专鬻此种，故得名）、桃红、银红、靠红、粉红、肉红（即韶州退红之属）；紫有大紫、玫瑰紫、茄花紫（即古之油紫、北紫之属）；白有漂白、月白；黄有嫩黄（如桑初生）、杏黄、江黄（即丹黄，亦曰缇，为古兵服）、蛾黄（如蚕欲老）；青有红青（为青赤色，一曰鸦青）、金青（古皂隶色）、元青（元在纁缁之间）、合青（则为黝黤）、虾青（青白色）、沔阳青（以地名，如淮安红之类）、佛头青（即深青）、太师青（即宋染色小缸青，以其店之缸名也）；绿有官绿、油绿、葡萄绿、苹婆绿、葱根绿、鹦哥绿；蓝有潮蓝（以潮州得名）、睢蓝（以睢宁染得名）、翠蓝（昔人谓翠非色，或云即雀头）三蓝。《通志》云："蓝有三种，蓼蓝染绿，大蓝浅碧，槐蓝染青，谓之三蓝。黄黑色则曰'茶褐'，古父老褐衣，今误作'茶叶'；深黄赤色曰'驼茸'；深青紫色曰'古铜'；紫黑色曰'火薰'；白绿色曰'余白'；浅红白色曰'出炉银'；浅黄白色曰'密合'；深紫绿色曰'藕合'；红多黑少曰'红棕'，黑多红少曰'黑棕'，二者皆紫类；紫绿色曰'枯灰'，浅者曰'朱墨'；外此如茄花、兰花、栗色、绒色，其类不一。元滋素液，赤草红花，合成䩞靺，经纬艳异。凡此美名，皆吾乡物产也。"

人们以土产的布帛、染料，结合手工印染工艺，创造出了一件又一件富有民族艺术特色的印染品，其中在数量上以蓝印花布为最多。由于蓝印花布是用靛蓝单色印染，局限性较大，因而其纹样的变化便在匠意

上下功夫，显得素丽而多样。它与绚烂的锦缎相映成趣，从而"衣被天下"。
（图5-6）

我国于商周时期就有了人工栽植蓝草的技术，并开始使用矿物、植物
颜料进行染色。《诗经·小雅·采绿》："终朝采绿，不盈一掬……终朝采

图5-6 蝶恋花蓝印花衣 清

蓝，不盈一襜。"《礼记·月令》："仲夏之月……令民毋艾蓝以染。"凡蓝草，其茎叶中均含有靛甙，能提取靛蓝素，并且可以用温水浸出制成染液。这种染料一旦被织物吸收，就会先呈黄褐色，待与空气接触，靛甙即被氧化还原成蓝色。中国人在很早以前就已经掌握了用酒糟将靛蓝还原成可溶于碱性水溶液靛白的技术，也解决了蓝草鲜染液会很快发酵氧化产生蓝色沉淀物而不能染色的问题。这一技术原理的掌握，不但决定了靛蓝染色技术的发展道路，同时也加快了蓝草大规模生产的进程。用靛蓝染色时若加入胶类物质，可得色深且牢的效果，如果多次浸染，还可使颜色逐层加深。此外，蓝草也能与其他染草套染出别的色彩来。因此完全可以说靛蓝染色就是印染生产的一个重要部分。在明代就曾设有官办的"蓝靛所"，用来染印皇家的服饰。而在民间，加工青蓝色布和蓝印花布的染坊更是遍及全国城乡。为了染印的顺利进行，他们把梅福和葛洪两位仙人敬为染业的祖师爷。这种做法也成为民间染坊业一个约定俗成的习惯。梅福，西汉人，王莽专政时弃家求仙。葛洪，晋朝人，好神仙导养之法，为当时有名的炼丹家。传说古时候有一个皇帝好以服饰之颜色来作为区分贵贱等级的标志，并规定君穿黄袍，臣穿红袍，庶人穿青衣蓝衫，于是张榜招募能够染这三种颜色的人。这时梅福种植了蓝草，葛洪则创造了用蓝草沤靛染青的方法。为了让老百姓们都能穿上既好看又结实的蓝布衣服，葛洪带着靛蓝在重阳节这天到达京城，揭了皇榜，当下把白布放进了染缸。只见白布迅速变成了焦黄色，鲁莽的皇帝见状不容分说，立即以欺君之罪将葛洪杀了。之后人们将布从染缸中捞起，很快就见布的颜色由黄而绿，由绿而蓝。皇帝懊悔杀错了人，便封梅仙翁和葛仙翁为染布缸神，并于每年的农历九月初九重阳日祭祀他们。据陈步武等编撰的《大足县志》载："二仙宫在城南上顺街，清乾隆五十六年建，神为梅福、葛洪，业染房者祀之。"旧时的一些民间染坊，墙壁上除贴有"缸水调和""缸中取宝"或是"缸中出金"等吉祥祝词外，还张贴一种木版印制的纸马"染布缸神"（图5-7），想来应该就是供奉梅、葛二位仙人吧。甚至染工们还把他们当成"财神"，希冀仙人能帮助他们实现愿望，借调和的缸水取出"元宝"来。至于梅福、葛洪发明种蓝染青之说，显然并非历史事实。其虽只是传说，却也反映出民间视靛蓝染色时的化学反应现象如同方士炼丹一样神奇，因此才会有此附会。

图 5-7 纸马 "染布缸神"

以靛蓝染印而成的花布叫"靛蓝花布",亦称"蓝印花布"。它是宋代"药斑布"的继续和发展。明清之际又被称作"浇花布""刮印花",近代则通称"蓝印花布"。

蓝印花布的工艺制作有"漏版刮浆"和"木版捺印"两种。

漏版刮浆的蓝印花布是在蜡染的基础上发展而来的,属于防染印花的一种,但是在使用材料上比蜡染更普及,制作也更简便,所以成为中国劳动人民所使用的一种主要的衣被装饰方法。其印染的材料和工艺,主要是油纸镂花版,即以豆粉和石灰调制成浆,通过纸版用浆把花纹刮在布上防染,然后浸入靛蓝缸内染色。染后刮去灰浆就成了蓝地白花的花布了。清

《常州府志》记载，浇花布染法有二：以灰粉渗矾涂作花样，然后随作者意图加染颜色，晒干后刮去灰粉，则白色花纹灿然出现，称之为刮印法。或用木板刻花卉人物鸟兽等形，蒙于布上，用各种染色搓抹，处理后，华彩如绘，称之为刷印法。所谓"刮印法"，实际上就是蓝印花布的印染之法，是就单版而言。此外，还有印成白地蓝花者，则需两套版印制。其方法是在主纹版外再加一块副版，以割断若干不必要线条的连接。用两块花版进行套印，印第一遍的叫"花版"，印第二遍的叫"盖版"。盖版的作用就是把花版的连接点和需要保留的白色地方遮盖起来。花纹的效果取决于油纸版的刻镂（油纸版是由桑皮纸用柿漆裱成，一般要裱六层厚度）。刻版的方法与阴刻剪纸相同，只是连线要牢，强调匀称，防止翘角，不能过于纤细，以免刮浆时损坏纸版或浆面不匀。纸版刻好以后还要涂一层桐油，以增强牢度，达到不渗水和刮浆时不粘版的效果。（图 5-8~ 图 5-10）

　　木版捺印的蓝印花布是用木刻凸版直接着色在布上印出花纹，形式如同盖"印戳"。它的花版多为连续纹的一个单位，由艺人按顺序在绷好的布料上捺印，一般适合印制各种中小型的装饰图案。这种方法曾流行于欧洲，在我国主要为新疆维吾尔族所使用。在当地，人们以一种"木棍"进行滚

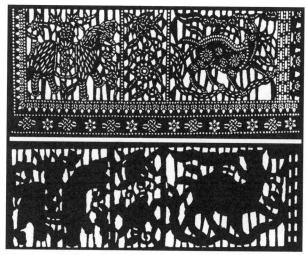

图 5-8 象与鹿 江苏邳州油纸版 上为主版，下为副版

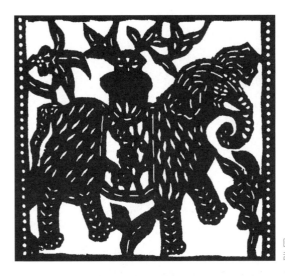

图 5-9 象（万象更新）
刮浆防染后的效果

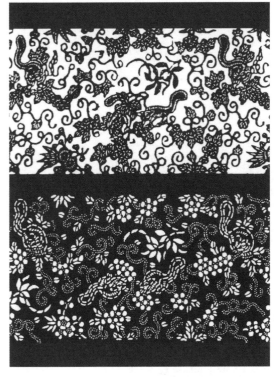

图 5-10 松鼠葡萄纹 山东蓝印花
布图案
上为双版套印的白地蓝花
下为单版遍印的蓝地白花

印。这种木棍的直径约 8 厘米，表面雕有凸纹花样，涂上颜色后就可以滚动着印花，所印花纹多是蓝色的几何形纹饰，但也有不印蓝色而用黑色染液蘸印的。除几何形纹外，还有花卉、蔓草等图案，所印纹样皆严谨有序、主次分明，已形成传统。木版捺印的蓝印花布在汉族地区并不多见，近年来在江苏南通民间有所发现，可已是 20 世纪 30 年代的旧物了，据调查为当地所生产。（图 5-11）

用靛蓝在白布上印出蓝地白花或是白地蓝花，显得那样的朴素幽雅，蓝色的静和白色的亮能给人一种清新明快的感觉，那蓝白之间的意蕴和由此而形成的格调又是如此的相似。尽管在花纹的处理上，它是用断线和圆点来塑造形象、组成构图的，但是圆点的精心排列和长短线的相间相生可以使构图产生多种层次，也会出现多彩之感，从而使得这种扎根于民间的蓝印花布随时随地都散发着劳动者的淳朴之美。

图 5-11 金玉满堂 江苏南通捺印花布
捺染工艺为古老的印染工艺之一，在汉族地区极为少见。这是江苏南通地区流传的捺印被面上的纹饰，系在木板上刻出花纹，蘸上染料印出，花纹较为精细。

3. 犹如青花瓷器

在机印花布还未普及之前，蓝印花布几乎遍布全国城乡。其中苏州所出最有名，被称为"苏印"，当时的生产规模是相当可观的。清末苏州尚有专门印染蓝印花布的作坊十八家，每家有印台十至二十余台不等，每台每天可印布七到八匹。到抗战前夕，还有胥门的正源、怡源，皮市街的端源，朱家庄的恒义昌，桃花坞的仁和以及齐门的茂元昌等七八家作坊。其中最大的是恒义昌，并且只此一家一直延续到20世纪50年代。另外，苏州当地还有一种叫作"秃印作"的，是以流动挑担的方式，由艺人走乡串户地替人加工。"秃印作"的特点是只印花（上"药斑"）不染色。印好后的浆布或由各家自行染色，或送到染坊染色。这种以加工的方式为人家作小件织物印花的行业，在当时很受民间欢迎，特别是在生产自织布的地区。20世纪50年代初期，苏州尚有山塘的陈阿发和齐门的陈雷富两家专营此业。此外，刻版的制作在苏州也有专业的作坊，而且是世代相传。苏州北塔附近原有一家"李灿记"，就是专门从事蓝印花布纸版刻花的店铺，主要为苏州城乡和附近各地的印染作坊提供花版，同时也承接安徽、山东、福建和东北等地区的民间染坊定件。至1963年，第三代传人李福生仍在从事纸版的刻花。

蓝印花布的应用范围极广，形式也很多样。除一般匹头料外，有很多是依据特定的用途而设计的，如被面、门帘、帐沿、桌围、包袱、手巾、头巾、枕巾，以及小孩子的围嘴、兜肚等。（图5–12）

近现代的民间蓝印花布，图案多是世代相传的传统形式，并多含吉祥寓意。如"蓝印被面"的纹饰主题大都为表现爱情或是祈求平安、富贵、长寿等内容，诸如凤戏牡丹与六合同春，狮子滚绣球与暗八仙，蝴蝶捧寿与年年有余，吉庆有余与四季平安等。也有的是由双喜童子、腊梅童子、和合二仙、五子登科、麒麟送子等图案构成中心纹样再与边框图案组合成新的吉祥题材。再如"蓝印包袱"，由于形状见方，因此包袱的纹饰一般由一个中心图案与边饰纹组成，纹样主题也多为吉庆、平安、富贵和长寿等内容，以适形为好，故结构较被面要简单得多。常见的主题有麒麟报春、

图 5-12 梅兰菊纹散花马甲
19 世纪 30 年代 江苏吴县蓝印
花布

凤穿牡丹、鱼跃龙门、多子多福、八宝生辉等。此外还有"帐沿",纹样主题以麒麟送子为最多。"门帘"的纹饰则以平安和吉庆的图案为主题,像平安如意、平安富贵、福禧临门与吉庆平安、二龙戏珠、双喜临门等。即使是专门用来做衣服的匹料,图案的内容除人物和风景外,用得最多的还是吉祥纹样。这些图案虽然每代都有增益,但基本上保持着原有的风貌,可视为古代(特别是明清两代)图案的继续和发展。另外,由于产地甚为普遍,各地又有各地的特色,因此,流传在民间的蓝印花布也就多少带有地域性的风格和特点了。

江苏的蓝印花布主要集中在地处长江三角洲的南通地区。这里濒江临海,土质和气候都适宜棉花的生长。元末明初,当地农家广为植棉,带动了地方棉纺织手工业的兴盛。1956 年南通市郊的明嘉靖年间顾能墓中出土的一种棉布,已达到很高的手工艺水平。这种布"紧厚耐著",是染制蓝印花布的理想坯布。在明代,南通地区已有靛蓝出产,并被作为当地物产中

的主要贡品上缴朝廷。清代光绪《通州志》记载：种蓝成畦，五月刈曰头蓝；七月再刈曰二蓝。甓一池水，汲水浸之入石灰，搅干下，庢去水，即成靛。用以染布，曰"小缸青"。出如皋者擅名。能够自产靛蓝和棉花，怎能不促进该地区蓝印花布的发展呢？自明清以来，南通地区的石庄、白蒲、平潮、石港、五总、骑岸、二甲、四甲、海门等地都成为盛产棉布的集镇，每地都有数十家染坊。这些染坊大多为前店铺后作坊的形式，规模大小不等。流传当地的染坊谚语"头等师傅掀篷盖，二等师傅标棍摆，三等师傅看飞杯"更是形象地表现了染坊工匠的作业状态。经验丰富的染缸师傅只要掀开染缸上的盖子就可以看出染汁的浓度；而次一等的师傅需要用木棍搅动一下才能明白；第三等的师傅还要先用手指擦几下头发，再以手指轻触盛在碗中的染汁，观察染汁中有机物漂离手指的状况（因手指上沾有头发里的油脂），以此来判定染汁的浓度。

运用圆点组成图案是南通蓝印花布的主要特点之一。大小不同的圆点经过精心的排列，就会变得疏密有致，层层密密，清清白白，极富情趣。南通的蓝印花布图案有数百种之多，题材也是广泛多样，常见的有花卉、动物、人物、山水和吉祥图案。这些花样通过民间艺人的妙想巧构，往往是一幅画面上会出现多种图案形象的排列组合，譬如"凤穿牡丹""吉庆有余""麒麟送子""松鹤延年""卍（万）字流水"等。它们或是以形达意，或是以音寓意，再就是表现民间广为流传、家喻户晓的传说故事，以此表达出多层寓意和内容。每一块蓝印花布都能表现出朴厚民众的心声。或许正是因为这些纹样题材来自民间，为广大民众所熟悉，所以才能在感情上引起民众的共鸣，并被他们乐于接受吧。（图 5-13~ 图 5-15）

在南通当地，由于蓝印的坯布紧厚耐著，染色的靛蓝又有驱虫消毒的功效，加之印染工艺简便易行，农家多能自制自用，所以广泛流行。以蓝印花布制作的被单、被面、蚊帐、帐沿、枕套、门帘、包袱、头帕等日用品几乎遍布每家每户。而农村的姑娘则更喜欢在结婚时的嫁妆上盖上一块青花布（当地对蓝印花布的叫法），寓意"亲（青）上亲"。

图 5-13 刘海戏金蟾 江苏南通
蓝印花布图案

图 5-14 和合二仙 江苏南通蓝印花布图案

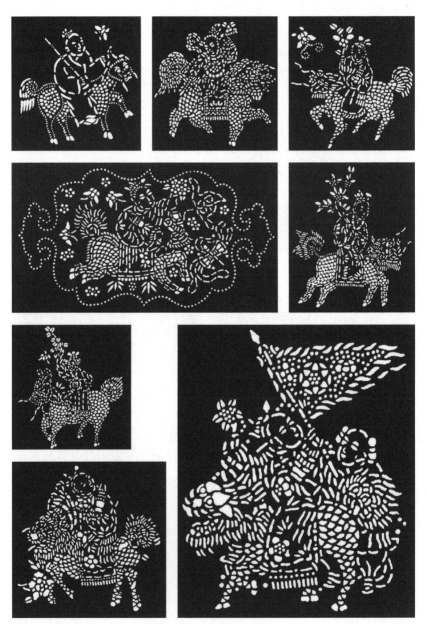

图 5-15 麒麟送子 江苏南通蓝印花布图案
这组图案或是蓝印被面上的，或是蓝印帐沿上的。以靛蓝染制的被面和帐沿，过去都是家庭的常用之物，这是因为染色的靛蓝有驱虫消毒的功用。

山东的民风淳朴,山货土产丰富,民间工艺也分布较广。其中蓝印花布的工艺流传极为广泛。据《山东通志》记载,清代时,山东的平原、禹城、菏泽、范县、邱县、滨州、济宁、汶上等地就已有生产花被面的染坊了。20世纪70年代中期以前,地处沂蒙山区的沂源县境内的每个乡镇还都有染坊,当地人们的服装以及床上用品也大都是清一色的蓝布或蓝印花布。由于这里地处山区,环境相对闭塞,受外来的冲击较小,加上较多地受到传统的影响,从而在客观上为这里民间工艺的生存提供了有利条件。即便是在今天,蓝印花布的工艺仍有人传习。在平邑农村的染坊就流传着"蒙山浓染黛,沂水淡托蓝"的对子。

蓝印花布在山东民间拥有诸多名称,如"印花布""豆面子花布""石灰花布""花点子布""猫爪花布"等。人们喜爱它,更喜欢用这种蓝印花布来制作褥面、被头、坐垫、枕头顶、枕巾、墙帷子、门帘、围裙、包袱、兜肚、围嘴以及妇女儿童所穿的袄、裤等。蓝印花布的纹样素材也很丰富,有具象的动植物、人物、器物和建筑物,也有抽象的几何纹和吉祥的文字。这些图案或是直接表达人们祈福驱邪的愿望,或是借用典故以象征、谐音和比喻的手法托物寄意隐喻吉祥。譬如以梅花的五瓣象征"梅开五福"(所谓"五福",即寿、富、康宁、攸好德、考终命);以菊花象征延年;以凤和牡丹象征吉祥和富贵,意即"花之于牡丹芍药,禽之于鸾凤孔翠,必使之富贵";再或是以桂花之"桂"来谐富贵之"贵";以葫芦谐"福禄";以佛手谐"福寿";以金鱼谐"金玉"等。除此就是借典故来做比喻,譬如以鱼、龙和龙门构成"鱼跃龙门"的图案来比喻由平凡变高贵的命运,或是逆流跃进的奋斗精神。(图5–16)

湖南的蓝印花布在我国的影响也很大。民国时期,民间蓝印花布在湖南已相当流行。邵阳、常德、湘潭等地都是集

图 5-16 鱼跃龙门 山东蓝印花布图案

中的制版地区。据邵阳当地的老人回忆，过去这里制作纸版成为一种专业。由于蓝印花布的风行，邵阳八家顶大的染坊，每家的花布都从前楼堆到了后楼。因为蓝印花布的行销，刻纸版的生意也跟着好了。尽管三地分处不同的市区，但出产的蓝印花布因互相影响而风格上大致相同，除蓝地白花外，也有白地蓝花，当地人叫它"苏印"。传说这种印法来自江苏的苏州。白地蓝花较蓝地白花明朗，蓝地上既有大块白色的花纹，同样白地上也有大块蓝色的花纹。此外，既有大小不同的圆点，也有长短宽窄不一的线条，变化很多。20世纪20年代，当地人家常用的被褥、床毯、床围、帐子、枕头、门帘、包袱、手巾，包括小孩子和妇女的衣服，都是一色的蓝印花，足见大家对蓝印花布的喜爱程度。今天，在湖南麻阳的农村，姑娘出嫁时的嫁妆中仍必须要有一床蓝印花布的被面。在邵阳农村办喜事时，新娘子的房间里也可以看到全套的、用蓝印花布做的嫁妆。（图5-17）

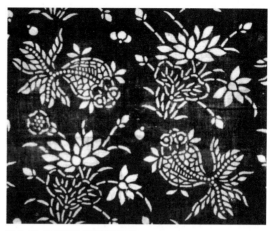

图 5-17 金鱼戏莲 湖南蓝印花布

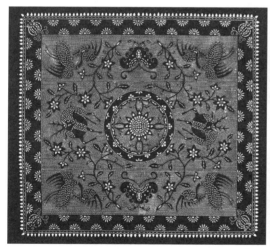

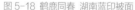

图 5-18 鹤鹿同春 湖南蓝印被面

图 5-19 富贵清平 湖南凤凰蓝地白
花印染门帘 刘大炮制作

　　湖南民间蓝印花布图案的题材多带有吉祥含义，如"鲤鱼跳龙门""鸳鸯戏荷""喜鹊含梅""五福捧寿""龙凤呈祥"等；另外也有描述民间人物故事的，如"八仙""刘海戏蟾"等；除此，还有纯粹装饰性的，如麒麟、狮子、龙、凤以及几何图案等，种类很多。（图 5-18、图 5-19）

除上述盛产蓝印花布的地区外，地处长江中游的湖北省也是蓝印花布的主要生产地，过去这里几乎每个城镇都有印染作坊。据《竟陵镇志》记载，20世纪30年代湖北天门县城关有印染作坊一百多家，年产蓝印花布百万匹，花色品种齐全。此外，陕西的西安以及四川、江西、浙江等地也都有蓝印花布的生产。

当人们用油纸刻版，在纺织品上刮浆防染进行装饰的时候，宋代吉州窑的匠师们已经用剪纸在瓷器上隔釉进行装饰了。瓷器青花的出现，不管与蓝印花布有没有直接的关系，但起码在艺术上是有异曲同工之妙的。所不同者，青花瓷器曾引起文人士大夫的赏玩，并进入宫廷；蓝印花布却一直充当民间衣被，是伴随着农妇村姑的装束材料。如果说五彩瓷器的发明并没有使青花瓷器减色的话，那么彩色花布的出现就能完全取代蓝印花布吗？

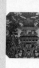

第六章

彩印花布和木版捺印

民间的棉布印花，除蓝色印花布外还有彩色印花布。这种加入了五彩染料的印花布，民间俗称"花袱子"。清代褚华《木棉谱》曰："染工：有蓝坊，染天青、淡青、月下白；红坊，染大红、露桃红；漂坊，染黄糙为白；杂色坊，染黄、绿、黑、紫、古铜、水墨、血牙、驼绒、虾青、佛面金等。其以灰粉渗胶矾涂作花样，随意染何色，而后刮去灰粉，则白章烂然，名刮印花。或以木版刻作花卉、人物、禽兽，以布蒙板而矸之，用五色刷其矸处，华采如绘，名刷印花。"这种"刮印花"和"刷印花"，不仅能印染各种单色的花布，而且能套印彩色的花布。使用灰粉（即防染剂）一般只限于单色，但若把调好的糊状色浆在花版上刮印，又可依专用的套版进行套印，最后经过蒸洗，制成彩色的花布。此外，刮印花还有以油漆来印花的，叫作"漆印"，即用油漆在色布上印出散花，色泽更显光亮，倒也别具风格。

传统手工印染业中彩印花布的工艺制作方法分为"漏版刷花"和"木刻矸花"两种。

漏版刷花，是指在镂空的花版上用直接性染料刷花。其版为套版，用油纸刻镂，近代也有用薄铁皮（马口铁）凿刻的。所印色彩，有大红、品红、玫红、品绿、姜黄和紫色等。印染的成品有大包袱（包棉被）、小包袱（包衣物）、门帘、桌围、帐沿以及小孩的围兜等。

木刻矸花，是将布料平覆于雕花木版上（布料须打湿敲紧）分部位地按照需要选用染料所进行的刷花。所以，木刻矸花也称"刷印花"。其实，它的操作方法与碑版摹拓的方法极为相似，只是改墨拓印为颜色拓印。在刷印花布时，除了使用雕花木版外，也有用油纸漏花版的。其方法是以毛刷或者棕刷在布上直接刷色。此外，明清时在江苏苏州的民间还流行一种

"弹墨"的印花方法。《阅世编》中提道:"近有洒墨淡花衣,俱浅色,成方块,中施细画,一衣数十方,方各异色。"据《图书集成·方舆汇编·职方典》卷六八一记载,苏州有一种"弹墨:嘤五色于素绢,错成花鸟宫锦"的印花方法。《红楼梦》第三回中也说到贾政家中有搭着半旧的"弹墨椅袱"的椅子。这种"弹墨椅袱"在故宫博物院亦有所藏。从文字记载和实物对照来看,弹墨的印花方法,应当是先用油纸刻镂花样,使其犹如镂空花版般覆于丝织物上,然后再以毛刷蘸染液,用竹刀轻刮,致使细点般的染液均匀散落在织物上的花纹处。或者是用吹管喷出颜色于织物上面,所得花纹色彩有晕染之效果。

刷印花和弹墨,所用染液一般都比较稀薄,呈液体状。这样刷印的花布纹样细致,色调也鲜艳明亮,对比性很强。山东潍坊、浙江宁波、河南安阳、河北高阳以及新疆等地所产的民间彩印花布,大多是用这种方法印制的。(图6-1~图6-4)

图6-1 江苏彩印花布
此彩印花布匹料系用红、绿、蓝三色套色刷印。

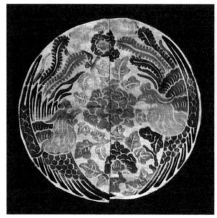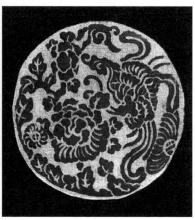

图 6-2 包袱上的凤戏牡丹与团花图案 近代 江苏南通木版彩印

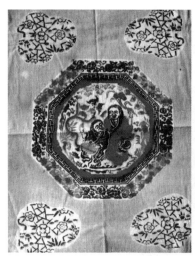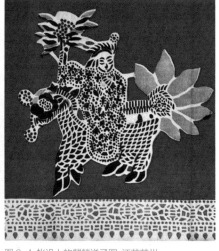

图 6-3 和合二仙 江苏彩印花布
这是彩印花包袱上的局部纹饰，内容为和合二仙。系用植物染料模印而成，用色不多却搭配自然。

图 6-4 帐沿上的麒麟送子图 江苏苏州
20 世纪 50 年代初作品，为油纸版漏花刷印。

1.浙江民间的彩印花布

　　浙江民间的彩印花布多流行于钱塘江流域的市镇和农村。在这里，人们喜欢将一些熟悉的历史故事或是象征喜庆吉祥的图案镌刻成花版，诸如《西厢记》《沉香扇》《珍珠塔》《打桃园》等传统故事和石榴、水仙、牡丹、梅花、佛手、桃子以及鹿、鹤、龙、凤、蝙蝠、狮子、蝴蝶等花果动物。当地的民间艺人把这些内容雕刻成各种图案花版，然后按照不同的用途将它们组织成适合于衣服、包袱、门帘、桌围等织物的装饰图案。（图6-5~图6-7）

　　当地印制花布所用的颜色通常为红、黄、蓝三色，以及由黄、蓝调配出来的绿色进行渲染套印。印染的方法是先用热水泡洗土布；然后将泡洗过的土布浸入已调配好的肥皂水和明矾水的混合液中进行"上胶"，待土布完全浸透后捞起，以木棍反复敲打或是在石头上摔打；之后，再放入混合液中"上胶"。经过几次反复之后，遂将土布放入蒸笼里熏蒸，再把蒸过后的土布晾干待用。上色套印时，必须先将花版刷上清水，

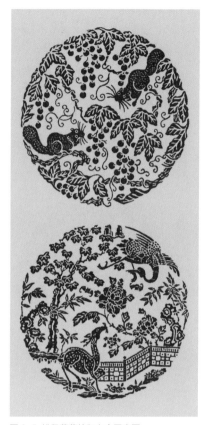

图6-5 松鼠葡萄纹和六合同春图
浙江彩印花布图案

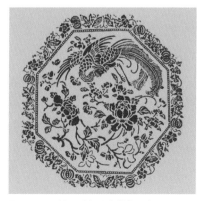

图6-6 凤凰牡丹 浙江彩印花布图案

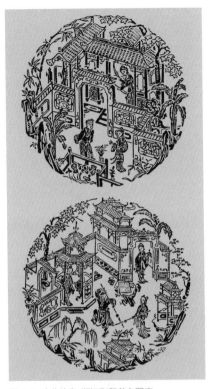

图 6-7 戏曲故事 浙江彩印花布图案

然后再将晾干的土布平铺其上。这样做是为了能使花版上的图案借清水隐约透过布的背面。之后便可以根据花纹的图案施加不同的颜色，一边加色一边还需用竹片刮磨，直至把颜色完全压于布的正面为止。由于之前土布已经过浸胶敲打的过程，能吸收大量的水分，因而上色时（譬如红花绿叶）不必担心颜色会晕化开。用这种方法加工出来的彩印花布线条简洁明快，颜色深浅相间，花纹层次分明且疏密得当、均匀。

2. 山东民间的彩印花布

山东民间的彩印花布普遍流行一方面是因为它有着明快艳丽的色彩；另一方面是因为它是家家户户生活中的必备之物。如在山东嘉祥，逢结婚嫁娶都要用彩印的大包袱包裹陪嫁的衣被和箱柜，用小包袱包盖梳妆台和鸡笼，并且这些喜物还要用专门织就的包袱带捆扎抬送到婆家。婚后这些彩印的包袱遂成为结婚的信物和纪念品，并长期被新婚夫妇珍藏。这一风俗至今仍在流行。

山东的彩印包袱起源很早。根据王文蔚在《山东印染工业的历史沿革》里所说，山东省在清末民初间，城市及乡村就有手工染坊。有专染深浅蓝布的染坊；有专染大红和桃红的染坊；而昌邑、潍县的乡间，还有许多专染红、绿、青、紫、黄等杂色的染坊；印花也是用油纸刻成的漏版。据1911 年编的《山东通志》记载："花被面出平原、禹城、菏泽、范县、滨州、济宁、汶上。"鸦片战争以后，洋布倾销中国。至 20 世纪初，中国开

始用机器纺织和印染，使得手工棉纺印染业日趋衰落。尽管如此，土布的厚实，手工印染的经济实用，仍适合中国农民的消费传统。农民在农闲时织些花布、刻制些花版、刷印点花布，甚至还兼卖染料，既能贴补家用，又消磨了多余时间，何乐而不为呢？即便是在今天，在山东农村遇到嫁娶、祝寿、走亲戚等喜庆事时，这种带着乡土气息的彩印包袱、门帘、帐沿等仍是大家喜欢的物品。所以，彩印花布至今没有停止过生产，它们也是现代机器生产的花布所不能替代的。

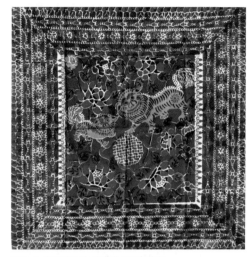

图6-8 狮子滚绣球 山东曹县彩印花布

山东民间的彩印花布喜采用寓意吉祥的图案，很适合民间喜庆场合使用。题材除鸟兽鱼虫、花卉果蔬、戏曲人物、神仙故事外，

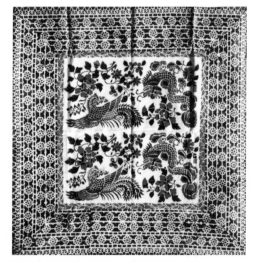

图6-9 龙凤欢腾戏牡丹 山东彩印花布

经常见到的还有瓜瓞绵绵、耄耋富贵、蝶恋花、蛾子扑菊、榴开百子、富贵三多、四喜满堂、事事如意、四季平安、狮子滚绣球、凤穿牡丹、龙凤呈祥、喜鹊登梅、鲤鱼跳龙门、连年有鱼、金鱼闹莲、麒麟送子、牛郎织女等。（图6-8、图6-9）

　　山东民间彩印花布分"凸纹木模版印花"和"镂空纸版刷印"两种，不过凸纹木模版印花现在已不用了。据博兴县印染艺人耿延福和耿延祯兄弟说，凸纹木模版彩印包袱直到 1957 年他们俩还印过，因制作复杂，费时费工，后就停印了。凸纹木模版彩印包袱的具体印制方法是：先将土布放在白矾水中浸泡，然后取出布放在石板上捶练，待捶练后的布晾至七八成干的时候，放在用鬃刷刷上紫色图案花纹的木版上，再用琉璃球于布面反复摩擦，直到木版上的色彩均匀地印到布上为止。若印一般的包袱，凸纹木模版有花边、花心、散点、角花等版纹样，再用上述的方法拼印而成。紫色的底纹印好以后，依图案轮廓用猪鬃笔蘸上所需的各种颜色填描上去，色干后即成五彩的印花包袱。凸纹木模版上的图案大多为花果、莲鱼、祥云、团鹤、狮子、绣球等。它们或作为散点的花版图案，或作为角花的花版图案，或作为包袱的中心纹样。（图 6-10）

　　镂空纸版刷印的方法至今还在使用。镂空纸版一般是用四至五张毛头纸裱糊在一起，俗称"打纸帮"。纸版比起蓝地白花的印花版要薄，在经过做花（刻花）、打蜡、上生桐油、火烘、上熟桐油等多道工序后，待纸版完全干透即成。用镂空纸版刷印的花布在山东民间很普遍，除作为衣料用的花布外，还有用作包袱、门帘、帐沿、枕顶、桌围、褥面、被面等的。图

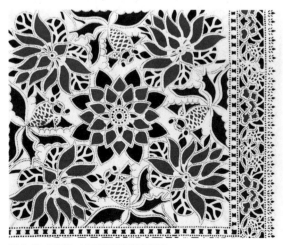

图 6-10 鱼戏莲 山东嘉祥彩印花布图案

案的构成也颇多讲究：一般衣料花布采用四方连续的小花图案；被面则采用四方连续的大花图案；帐沿、褥面采用一种纹样并排刷印，以构成二方连续或四方连续图案，但是其周围还需加印花边；至于枕顶、小包袱、桌围、门帘采用的则是单独的适合纹样；而大包袱的图案有的是几个纹样拼印在一起，有的是用一个单元纹样或并排刷印或四方旋转刷印，再或者就是用上下对印和正反对印的方法将纹样填满整个包袱面；此外，花心和花边的漏版需要分开刻制，刷印也比较灵活，可根据布的面积扩大或缩小。在色彩上，刷印衣料花布的染料多为煮色，印好的布料要经过蒸制，或者用快色素，这样花布在穿着或洗涤时就不易褪色。刷印其他品种的花布，如包袱，一般用大红、桃红、翠绿、紫、草绿等色，也有增加了黄、橘红、蓝、水绿和黑色的。刷印的过程，一般先用紫色（也有的用黑色）刷印由小圆孔或短线组成图案轮廓的主版，然后再依次按照由浅渐深的顺序刷印黄、桃红、大红、草绿、翠绿等。有的包袱纹样没有轮廓线版，花纹全是由各种大小的色块组成，十分惹眼。如果需要刷印晕染的效果，就要用"两色接叠"。譬如印花瓣，先印瓣尖部分的桃红，等桃红快干时再接印花瓣根部的大红，这样大红和桃红的接叠处就会互相渗化，花朵也会因此滋润生动，富有立体感。也有的花布在印花之前先染上一层底色，这样做既使纷呈的色彩有了统一的基调，又给人艳而不俗的感觉。

3. 河南民间的木版印花布

地处黄河中下游的河南，有着悠久的古代文明史，在中国历史上具有极其重要的地位。在这片土地上曾经孕育了辉煌灿烂的文化，如裴李岗文化、仰韶文化等。同时，这片广沃的土地也滋润和丰富了民间文化。皮影、剪纸、泥塑、面花，以及印染等多彩的民间美术无时不在折射出淳厚的民风。这些夹带着泥土芬芳的艺术品以其独特的中原风格，显现出了旺盛的生命力。

这里介绍一例河南民间的彩印花布，图案由刻花木版拓印所得，花纹是"五福捧寿"。

五福捧寿是传统的吉祥寓意题材之一，也是印花纹样中比较典型的样式。由于"蝠"与"福"谐音，蝙蝠的形象也因此得到了至高无比的待遇。特别是在明清两代，可以说造型艺术中到处有蝙蝠的身影，并且还将其排在了吉祥图的首位。《尚书详解》曰："五福：一曰寿，二曰富，三曰康宁，四曰攸好德，五曰考终命。"也就是说，一是长寿，二是富有，三是健康，四是行善积德，五是老而自然地命终。这五种幸福是相互联系、缺一不可的，它们不能相互代替。有的学者

图 6-11 五福捧寿 河南彩印花布

认为，"五福"之首应为"富"，而"富"可假借为"福"。《释名》曰："福，富也。其中多品，如富者也。"所谓"多品"，即完备之意，可见"福"的内涵是很广的。以蝙蝠谐音"福"，在吉祥图中既可以单独表现，或者画成"百福图"之类，也可以与篆文"寿"字或蟠桃、如意等组合，题作"五福捧寿""五寿如意"等。图 6-11 的木版印花布为玫红色底，黑蓝色花纹。图案是五只蝙蝠围一团寿，其中间的"寿"字又与"卍"字相组合，有"万寿"之隐喻。团寿外形作放射排列的花瓣状，蝠绕其周，留白处有竹子纹补空。整个画面又可称为"福寿万代"。

木刻矴花的彩印花布不仅具有织物柔软的质地之美，同时还兼有版画独特的艺术效果。其明快犀利的刀法和刚健挺拔的线条，加上时有断续的版刻特征，还颇有几分金石碑刻的韵味。

4. 新疆维吾尔族的捺印花布

新疆维吾尔族的民间印花布有蓝印花布，也有用彩色印成的多色花布。木模捺印是当地印花布工艺的一种。这种木模的制作，是先在梨木或核桃木上覆画上纹样，再以木模立槎制纹并雕刻成凹凸分明的图案（有的则是用木棍雕制成印花木滚），雕好以后就可以用此模进行染印了。除蓝印花布外，最常见的是用黑、红两色印成的花布。其中黑色染液是用锈屑和面汤的酵液制成的。除此之外，印制的方法也有使用不同"横戳"的。即一个横戳为一个单独纹样，需要时只需选择合适的横戳，再用毛笔蘸上不同色彩的染液涂刷其上，便可印制多色的印花布了。（图6-12）

新疆维吾尔族的捺印花布，其纹样变化也是极其丰富的，较多见的有枝叶、花蕾和蔓草图案。还有的纹样是带有伊斯兰教风格的多组龛形的连续排列：或在龛形的中间安置花卉、长寿树、壶、

图6-12 木戳捺印图案效果与印花木滚 新疆

盆、罐、坛、瓶等主体花纹；或在
龛上方的左右角上印上新月和五
星，搭配上颜色，具有浓浓的地域
色彩，很是好看。这种捺印花布多
用于墙围、壁挂、礼单、腰巾、床单、
褥垫、餐巾、桌单、窗帘、门帘等。
（图6-13）

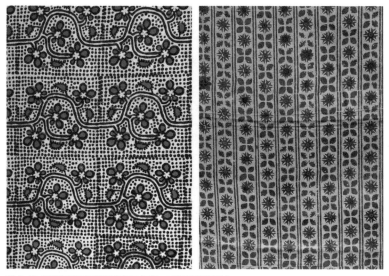

图6-13 新疆维吾尔族民间彩印花布匹料 木戳印版捺印而成

历代精品鉴赏

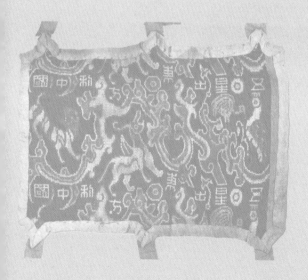

　　染织工艺的出现，是人类进入文明阶段的一个标志。最初人类为了御寒，利用草叶和兽皮蔽体，由此发展了编织、裁切、缝纫技术。随着骨针的使用，人类又开始制作缝纫的线，试图以此来连缀兽皮。他们创造了原始的纺织技术——绩。绩，是先将植物茎皮劈成极其细长的缕，然后逐根捻接成线，这是人类远古文明的一大进步。山东大汶口曾出土过一件新石器时代的骨梭，这也是人类最原始的织布工具。随着采集农耕活动的发展，人类不断地探索、不断地进步。自商周到清代，先人给我们留下的印染织绣精品不胜其数。它们是中华民族文化的瑰宝，是人类物质文明的宝贵财富。在本书末，特选取历代印染织绣之精品数幅，以飨读者。

1. 西周时期织物（两件）（图7-1）

其中一件是黄地棕蓝色纹织物（上图），另一件是方格纹彩罽（下图）。新疆哈密五堡墓葬是西域青铜文化的一个较典型的例子。墓地在戈壁荒漠之中，这里墓葬密集，已发掘的墓葬有百余座。出土的随葬品除铜器外，还有陶器、木器、石器、毛织物、皮靴和牲畜、粮食等。从这些随葬品来看，当地青铜时代的居民既从事农业，又经营畜牧业。大麦、谷子等耐寒作物是主要的粮食品种，他们饲养牛羊，使用陶器。其羊毛纺织和染色工艺都达到了相当高的水平。织物纺线均匀，组织平整，历经数千年，色彩依然鲜艳。

图 7-1 西周时期织物（两件） 1978 年新疆哈密五堡墓出土

2. 战国中期凤鸟花卉纹镜衣和绣绢

（图7-2）

镜衣（上图）

为圆形，镜面是红棕绢，里是深黄绢，缘为条纹锦。镜面用辫绣的方法施绣凤鸟花卉纹，所绣纹饰皆按照菱形骨骼布局。凤作仰首翘尾状，凤的周围是分布有序的花卉和蔓草。

绣绢（下图）

地为浅黄色，先绘墨稿，再绣花纹，以棕、黄绿、淡黄色线用锁绣的针法施绣展翅飞凤。凤喙衔花枝，张开双翅，两脚外张，凤尾中部向后分支，与下排飞凤所衔花枝相交，花纹因此连贯展开。

战国时期刺绣纹样的题材具有一定的象征含义。当时最为流行的龙凤，既象征了宫廷的昌隆，又表示了婚姻的美满。

图 7-2 战国中期凤鸟花卉纹镜衣和绣绢 1982 年湖北江陵马山一号战国楚墓出土

3. 东汉时期经锦（两件）（图7-3）

龙虎瑞兽纹锦（左图）

经锦，绛色作地，靛蓝色显花。在变体云纹中夹织着作奔驰状的豹和麒麟，云纹作波，曲线结构，从中起着纹样布局的骨骼作用；豹和麒麟的形象简练剽悍，均作奔腾状。整个画面生动且富有装饰性。图为其中之麒麟纹断片。

鱼禽纹锦（右图）

经锦，褐色作地，黄蓝二色显花。在一对对遨游水中的鱼之间夹织着一对对水禽，鱼禽神态皆生动逼真。图为其中之鱼纹断片。

图7-3 东汉时期经锦（两件）
1980年新疆罗布泊西岸楼兰故城东高台墓地二号墓出土

4. "五星出东方利中国"锦护膊（图7-4）

锦面由蓝、红、黄、绿色线织出各种瑞兽。它们中有头戴方胜的凤鸟，有飞奔而下的斑斓猛虎，有鹤，还有头上长角、身上长羽翅的异兽。在这些瑞兽之间织有祥云缭绕，巧妙地将神态各异的瑞兽分割开来。

整个画面布局匀称，图案夸张。在每行的动物带上都有浅黄色丝线织出的"五星出东方利中国"字样。

这种护膊在当时既能保护胳臂，也可防冬天严寒天气的侵袭。

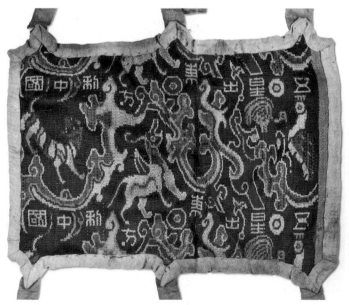

图7-4 "五星出东方利中国"锦护膊 汉晋时期 新疆民丰县尼雅遗址出土

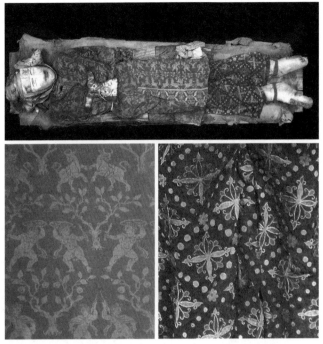

图 7-5 魏晋时期的织物（两件）

5. 魏晋时期的织物（两件）（图7-5）

新疆尉犁县营盘魏晋墓曾出土了一批极有价值的文物，其中有蛇形包牛皮木质弓箭；有榫的木几、木龛、玻璃杯；还有纺轮、地毯、刺绣物及香囊等。同时该墓还出土了一具彩棺，棺的外形呈一头大一头小状，通体彩绘。棺内有一男尸，尸体及服饰保存完好。男尸戴面罩，贴金箔，绘五官，面部表情安详宁静。除此，男尸脚着白袜，并系有红丝带。其所着内、外衣均为棉质，其中外衣用不同颜色的布块拼制而成，且表里各异，缝制细腻。

图示的两件织物是男尸入葬时所穿着的锦衣。其上的色彩至今仍很艳丽。

锦衣为红色织地，上有人纹、兽纹和花树纹，且人物的形象为卷发。

裤上的图案为四方连续的朵花纹。

6. 动物几何纹锦断片（图7-6）

锦为深青地色，花纹由绛色、浅蓝、浅绿的一组彩条经丝与一组黄色经丝显现，是二重组织的经锦。纹样为横向排列，在波折弧线和直线构成的龛状几何骨骼中，填饰着大小不一的鹿和其他动物图案。它们被做成倒顺循环提花，故左右对称。该断片动物几何纹装饰效果较强，纹样繁缛而布局匀称，色彩庄重，是当时的代表性作品。

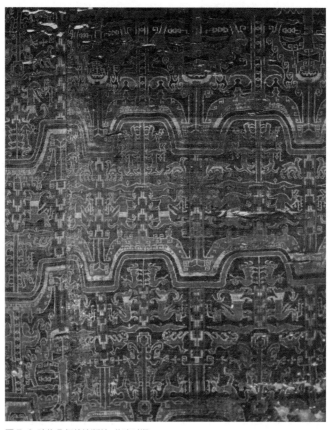

图 7-6 动物几何纹锦断片 北凉时期

7. 蓝地宝相花夹缬（图7-7）

"宝相花"是佛教艺术中一种想象的花纹，犹如佛法之宝相，花形硕大，饱满富丽，或作单独的大花朵排列，或以双蒂连在缠枝上。此块夹缬的花纹虽不完整，却不难想象其气势雄伟，花外环云，花中套云，真可谓是花中之魁了。

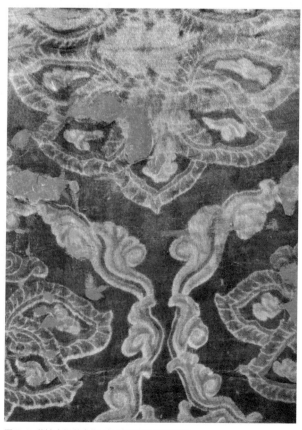

图7-7 蓝地宝相花夹缬 唐 法国吉美博物馆藏

8. 花树鸳鸯纹
夹缬褥面（图7-8）

这件褥面原题为
"绀地花树双鸟纹夹
缬绝褥"。丝质地，夹
染红、黄、蓝、绿等
色，色彩绚丽。纹饰
以花树鸳鸯组成大团
花，花树下两只鸳鸯
展翅对舞。团花外有
花边作沿，上有四只
飞雁俯视。这是一个
复杂的"单位纹"，由
此加以连缀，便构成
了大幅的四方连续图
案。其设计之巧，令
人称道。

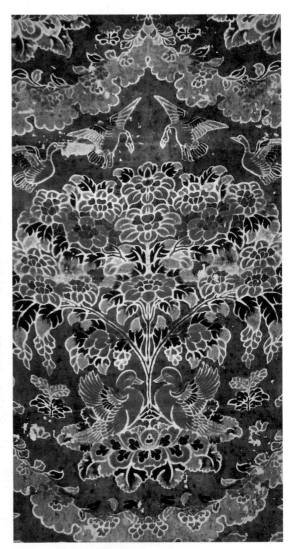

图7-8 花树鸳鸯纹夹缬褥面 唐 日本正仓院藏

9. 唐代花鸟纹饰品（两件）（图7-9）

花鸟纹皮鞍褥（上图）

花树下一鸟口衔花枝，颈系飘带，动作似振翅欲飞，又似飞落花间小憩，惟妙惟肖。纹饰系用镂空花版以染料刷色所得。

飞鸟衔绶纹饰品（下图）

为绿色地，花纹为衔绶鸟纹和四瓣形花朵。小鸟嘴衔绶带，展翅飞翔，并作菱格形布列，其间以四瓣形花朵点缀。纹饰系镂版以强碱性浆料印花所得。

图7-9 唐代花鸟纹饰品（两件） 日本正仓院藏

10. 缂丝仙山楼阁册（图7-10）

图为《名画集真册》之最后一页，设色以黄色调为主，黄绿与青色分散于画面，和黄棕色形成对比，明朗富丽而不入俗。整幅画面布局对称，楼阁界画精工，山石环绕，彩云缥缈，富有浓厚的装饰韵味，当为祝寿所用。

该幅"仙山楼阁"采用了掼、结、搭梭、缂鳞、勾缂等技法缂织，经清代梁清标收藏，有"蕉林鉴定"印记，半印不明，钤"三希堂精鉴玺""嘉庆鉴赏""宜子孙"等玺。

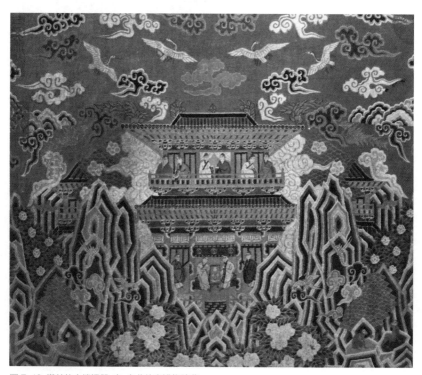

图7-10 缂丝仙山楼阁册 宋 台北故宫博物院藏

11. 唐代绞缬（三件）（图7–11）

三件绞缬均为断片，自上而下分别为甘肃敦煌出土，英国维多利亚和阿尔伯特博物馆藏；1968 年新疆阿斯塔那北区 117 号墓出土，新疆维吾尔自治区博物馆藏；新疆出土，日本正仓院藏。

上、中两图的织物上都残留了缝缀后尚未拆去的线段，由此可以清楚地看出当时折叠和缝缀的方法。其花纹像"茧儿缬"，有晕染的效果。

下图的织物在经过绞扎后行染过两次，第一次是扎系出花纹入棕黄色染液染色，待干以后再密扎原绞扎口，入绿色染液套染而成。日本正仓院正名为"氀纹绞缬"。

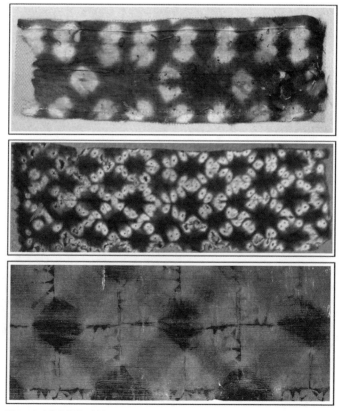

图7-11 唐代绞缬（三件）

12. 唐代织物（两件）（图7–12）

"金池凤"锦袋（上图）

锦袋作圆形边，有棉织背带，上以黄、蓝、红色编成各式图案。

"红地晕绚缂花靴"（下图）

靴的前部为皮革，联底，高靿。靴面为红色，晕绚缂花纹。两侧采用渐变手法，颜色丰富。

图 7-12 唐代织物（两件）　新疆民丰县尼雅遗址出土

13. 黎族刺绣龙被（图7–13）

龙被是黎族人用来覆盖棺材的织物。此件龙被的底料以木棉粗线织成。图案分三个部分，上部绣多层几何纹、卍字纹、云纹、太阳纹，下部绣几何纹、卍字纹、花卉纹，其中卍字纹与上部图案相同，形成呼应，上下两端为浅蓝色。龙被的中部长63厘米，上绣双凤和麒麟，形成整件织物的中心。麒麟身姿矫健，回首向上，两只彩凤翩然飞舞，呈对称状，并与下方的麒麟组构成一个小三角形，其间施绣太阳图案。整件刺绣作品色彩深沉古朴，造型大方。

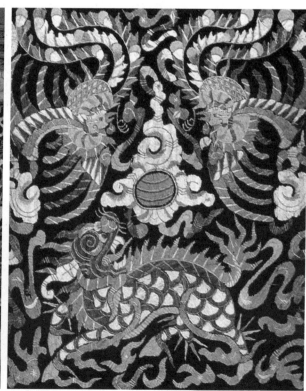

图 7-13 黎族刺绣龙被（右图为局部图案） 清

14. 棕色罗花鸟绣夹衫（图7–14）

整件夹衫用棕色四经绞织罗作为面料，衣领及前襟下部用挖花纱缝拼，并以米黄色绢作里子。其采用的刺绣针法有打子针、戗针、辫子股、鱼鳞针、切针等，手法上接近苏绣的针法。夹衫的两肩以及前胸等部位均绣有精美的花纹：有坐在池旁柳下看鸳鸯戏水的女子；也有坐在枫林中的男子；有扬鞭骑驴的童子；也有仙鹤、飞凤、蝴蝶、兔、鹿、鲤、龟、鹭鸶，以及莲荷、灵芝、菊花、芦草等动植物。图案组织合理，繁而不乱，人物、动物和植物皆交融得井井有条。

图 7-14 棕色罗花鸟绣夹衫（下图为肩部图案） 元 内蒙古元代集宁路故城遗址出土

15. 织成仪凤图（图7-15）

此件织成仪凤图，原色缎面地，金彩纬丝通梭织百鸟和玉兰，系在同一种百鸟朝凤的画面上用不同的色线织出两段，然后缀合而成。

该幅名贵的巨制，经历代递藏，保存完好。卷前钤有明人"肃世子之章"和"仁育万物"两大印章，入清后归宫廷所宝。

画面中的凤凰不仅体形硕大，而且因织有金色花线及孔雀羽毛而显得尤其富丽典雅。凤凰周围还织有各类禽鸟与玉兰枝。织品突出了金光闪烁的圆金线作鸟、花的边框，整个画面光辉灿烂。该作品织造技艺精湛，配色富丽堂皇，是一幅颇具时代特色的杰出作品。

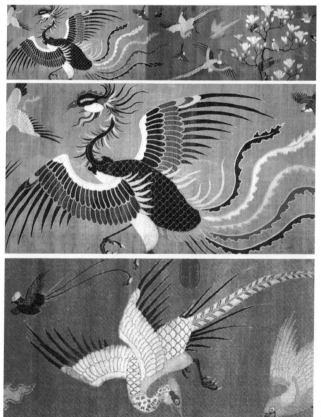

图7-15 织成仪凤图
元 辽宁省博物馆藏

16. 缂丝大寿字轴（图7–16）

此幅缂丝作品为专供庆祝寿诞的礼物。一个大红的"寿"字缂织于本色地上，在"寿"字的笔画中又以五彩的百花作为装饰。百花中有象征"玉堂富贵"的玉兰和牡丹；有象征"四君子"的梅、兰、竹、菊；也有玫瑰、紫藤、水仙、绣球；还有四季海棠和剪秋罗等。所有的这些花卉都是只缂织轮廓，然后用色笔添染各部细节。整个作品极显富丽堂皇，是清代中期缂丝加画的代表性作品之一。

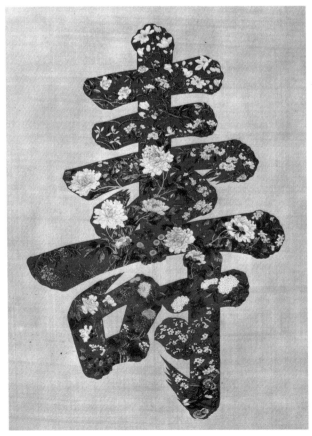

图 7-16 缂丝大寿字轴
清 台北故宫博物院藏

17. 蜡染鸟纹（图7-17）

这是贵州安顺苗族蜡染纹饰中的鸟纹。它们多装饰于衣袖、包袱、围腰、口袋、方帕、门帘、背扇或是被面上。纹样中鸟或栖枝头，或栖花间，或展翅迎春……每一段蜡花的笔画里都是情深意长，饱含着苗族人民对美好生活的憧憬。

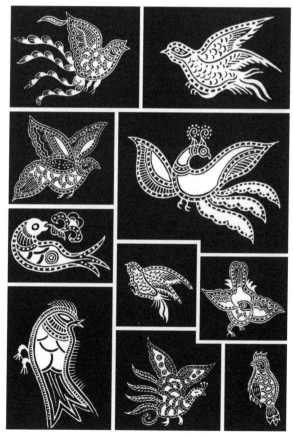

图 7-17 蜡染鸟纹 近代

18. 喜相逢刺绣团花（两件）（图7-18）

这两件刺绣团花均采自清廷便服衣料，为八团中的一个团花。

"喜相逢"图案多取成双的动物纹盘旋相对，如运用装饰的手法将双凤、双蝶安排于圆形之中，以此来比喻美好的爱情或恩爱的夫妻。纹饰均组织合理，密满却不觉拥挤，似有无限广阔的回旋之地。色彩鲜艳富丽，气派大方。

图 7-18 喜相逢刺绣团花（两件）
清 故宫博物院藏

19. 清代刺绣（两件）（图7-19）

上图为《粤绣孔雀开屏镜芯》的局部图案。在白色真丝软缎的地料上，用各色真丝线绣起绒花，并施以十余种不同针法。绣工之精细，针法之严谨，堪称刺绣观赏品中的佳作。

下图为《刺绣花鸟寿屏》的局部图案。整个花鸟寿屏共为12幅，通称一堂。图为其中之《泰岳五株》上的纹饰，以松鹤寓意长寿。

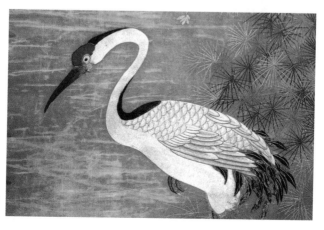

图7-19 清代刺绣（两件）

20. 缂丝八仙界寿图轴（图7-20）

"八仙"是民间传说中的八位神仙。他们大都在历史上实有其人，但很多事迹却是附会编造的，成仙的时间也不一致。因为他们都富有智慧又风采潇洒，乐于助人，所以大众非常喜欢他们。明代朱有燉杂剧《八仙庆寿》首先举出"八仙"之名，但具体人员未定。至明代吴元泰《八仙出处东游记》才确定了汉钟离等八人为八仙，一直流传至今。他们是：汉钟离、张国老、韩湘子、铁拐李、曹国舅、吕洞宾、蓝采和、何仙姑。

此件缂丝作品表现了八位仙人前往参加西王母的蟠桃盛宴的情景。缂丝地色上部为红色，下部为白色，全幅用色丰富。另外，画面绝大部分花纹是用笔加绘着色的。

图 7-20 缂丝八仙界寿图轴 清 故宫博物院藏

21. 麒麟送子纹匹料（图7-21）

这是 20 世纪 20 年代江苏南通油纸版印花布匹料，分蓝印和红印两种。用红色印制的匹料，多用于婚嫁喜事。

匹料上的纹饰由骑马童子、骑麒麟童子和报喜童子构成主体图案，在这些童子之间又以小桥、花树、游船等元素点缀，使整个匹料花纹组成"三元及第"的主题。热闹的纹饰内容配合着红色的底，透出喜庆的感觉。

图 7-21 麒麟送子纹匹料 近代

22. 红地穿枝花卉纹织金绸（图7-22）

此织金绸红地金彩，其中经线分地经和接结经两组，均为单股右捻的红色捻丝。纬线则一种为地纬，系红色，无捻丝；另一种是纹纬，为片金线。地组织是地经和地纬交织的三枚右向经斜纹；纹组织是纹纬和接结经交织的三枚左向纬斜纹。

织金绸上的图案以缠枝牡丹、梅花、菊花和宝相花作装饰，且每一种花卉的花头均被描绘得硕大丰满。金彩红地相互映衬，极显光艳富丽，是典型的明代风格。

图7-22 红地穿枝花卉纹织金绸 明 故宫博物院藏

23. 女衫（两件）（图7-23）

天青纱大镶边右衽女衫（上图）

双排扣、立领、宽袖，织盘长和寿字图案。领围、袖口、襟边、下摆均镶宽幅条子花边，并饰双道黑色条纹，在黑色条纹之间又织蝠纹和梅竹纹。而黑条纹饰的一侧则织折枝花纹。女衫裁体宽大，色调清雅，边饰别致，做工精细。

玄青缎云肩对襟大镶边女棉褂（下图）

以未施彩绣的青色经面缎料裁成，所有的刺绣纹样都完成在宽大的边饰及挽袖上。边饰共四层，并行于对襟两侧至开气处，胸前呈云钩形。肩部装饰有彩绣如意云肩，四层边饰中外面三层均为机织花带，最里的一层以本色真丝经面缎作底料，采用盘金、缠针、缉针、打子针等多种针法施绣出孔雀、绶带、蝴蝶、鹿、小鸟、紫藤、桃花、菊花等多种纹样。挽袖则是盘金卍字底如意开光，绣双凤展翅。整件棉褂的边饰与云肩、挽袖相映，具有丰富多彩的装饰效果。

图7-23 女衫（两件）清

24. 对襟蜡染花衣、裙（图7-24）

女衫对襟、立领，前胸满饰蜡花。图案以鸟雀加以变形，或似蝙蝠，或似蝴蝶。构图规矩中见活泼，极显装饰性。

图 7-24 对襟蜡染花衣、裙 近代

后记

　　在中国传统工艺美术中，纺织品艺术之所以是一个能与陶瓷艺术相比肩的门类，其原因有三：一是它是最早诞生的工艺门类之一，历史悠久，而且自诞生之日起至今从未间断；二是它是使用广泛的生活必需品，上至宫廷帝王，下至黎民百姓，都不可无衣蔽体，所不同的只是材质的贵贱、工艺的粗精和样式的华素而已；三是它是一种文化，其中承载着丰富的时代信息，反映着不同时代、不同民族、不同地区、不同阶层人们的审美追求与风尚，同时也反映出科技的进步、造物者的智慧和艺术创造力。因此，印染织绣艺术在中国工艺美术的诸门类中占有至为重要的地位。

　　尤其是上述第三点，它是我们今天仍然重视传统印染织绣艺术最重要的原因。我撰写本书的目的也是希望能为传统文化的继承和发扬做一点有益之事。适逢倪建林先生主编的此套"中华传统艺术文化书系"的需要，才使此心得以如愿。

<div align="right">

张抒

于金陵寓所

</div>